옷을 입다

패션 에디터 하구의 코디 제안

옷을 입다

패션 에디터 하구의 코디 제안

입다

김혜정 지음

뜨인돌

내 면 의 두 근 거 림 에 귀 기 울 세 요

인형에게 옷 만들어 준다며 엄마가 큰맘 먹고 사 준 비싼 원피스를 가위로 오리던 제 모습이 어쩌면 '패션 에디터 하구'의 시작이었는지도 모르겠어요. 어릴 적 이 일화를 이야기하면 "나도 그랬어!"라며 동조하는 친구들이 제법 많습니다. 인형 얼굴에 사인펜으로 화장했다는 친구부터 헤어 디자이너를 꿈꾸며 인형 머리카락을 가위로 싹둑 잘라 버렸다는 친구까지…. 사연이 아주 똑같진 않지만 결과적으로 영원히 고통 받는 바비, 미미, 쥬쥬의 지난 이야기를 나누며 서로가 서로에게 공감하는 모습이 무척 흥미로웠어요. 이렇듯 패션과 뷰티는 이미 오래전부터 우리들의 격한 사랑을 받아 온 절대적 관심사였습니다.

그렇다면 우리는 이 관심사를 얼마나 잘 이해하고 있을까요?
옷을 잘 입고 싶다는 생각은 모두 같지만 사실 '잘 입는다'의 기준이 사람마다 다 다르다는 것이 재미있습니다. 누군가는 날씬해 보이는 것이 최우선인가 하면 누군가는 화사해 보이는 것, 또 누군가에게는 편안함

이 제일입니다. '개.취.존.중'이라는 말이 있듯 사실 미의 기준이 어디에 있는지는 크게 중요하지 않아요.

하지만 내가 진정 원하는 '미'란 어떤 것이며 나는 무엇을 위해 옷을 입는가는 한번쯤 꼭 생각해 봐야 합니다. 그래야 나의 욕구를 채워 줄 수 있는 최적의 아이템을 쇼핑할 수 있고, 쓸데없는 것을 계속해서 구매하지 않을 수 있을 테니까요. 내가 원하는 것을 알려면 내가 누군지부터 알아야 하고 내가 누구인지 알려면 내면의 두근거림에 귀 기울일 수 있어야 합니다. 그리고 타인의 한마디가 나를 결정짓지 않도록 포커스를 나 자신에게 맞추는 자세가 필요합니다.

스타일링은 '호감 가는 사람'을 만들어 냅니다. 잘 차려입은 사람에게서 좋은 인상을 받는 이유는 단순히 보기 좋아서가 아니라 그 사람이 스스로에게 충분한 애정을 쏟고 있다는 것과 상대방인 나를 존중한다는 의미도 포함하기 때문이죠. '스타일링'은 매력적인 사람으로 비쳐

지는 데 즉각적인 효과를 볼 수 있는 도구입니다. 이 도구를 잘 활용할 줄 아는 사람을 우리는 '패션 에디터'라고 부르며 제가 하는 일이 바로 그 일입니다.

패션 에디터 일을 하며 제가 가장 추구하는 건 스타일링에 어려움을 느끼는 분들이 더 이상 쓸데없는 것들을 사들이느라 '헛돈 쓰지 않게 하는 것'입니다. 앞으로는 더 나아가 여러분들이 스스로를 매력적인 사람이라고 느낄 수 있도록 작게나마 도움을 드리고 싶습니다.

editor **HAGU** ● **contents**

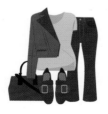
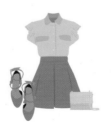
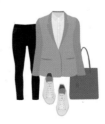

chapter 02 실전! 옷 고르는 꿀팁

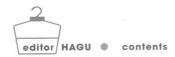

editor HAGU ● contents

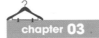

chapter 03 패션의 완성은 컬러

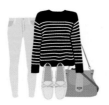

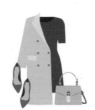

 chapter 04 디테일 챙기기

● 일러두기

실생활에서도 도움이 되도록 본문에 나오는 패션 용어들은 순화된
한글 용어보다는 패션계에서 주로 통용되는 용어들을 사용하였습니다.

쇼핑 전,
진단과
준비하기

대체
왜!
입을 옷이
없을까?

우리 주변에선 기묘한 현상이 많이 일어나고 있습니다. 어딘지 모르겠
지만 분명 우리 방 어딘가엔 '머리 끈 삼각지대'가 존재합니다. 10개 묶
음으로 샀던 검정 머리 끈은 일주일이면 모조리 사라지고 행방이 묘연
해지죠. 이러한 일은 옷장에서도 벌어지는데요. 분명히 통장이 '텅장'
될 때까지 옷장을 옷으로 꽉꽉 채워 넣었건만 작년에 난 마치 벗고 다
닌 양 올해엔 도무지 입을 옷이 없습니다. 술은 마셨지만 음주 운전은
하지 않았다는 믿기 힘든 이야기처럼 옷은 샀지만 입을 게 없는 이 기
묘한 현상은 왜 매년 계절이 바뀔 때마다 벌어지는 걸까요?

가설 1〉 애초에 입을 게 없었다.
가설 2〉 입을 게 있지만 찾을 수 없다.
가설 3〉 종류는 많은데 다 비슷하다.
가설 4〉 진짜 미스터리다.

보통 90%는 가설 1, 애초에 입을 게 없었습니다. 옷 사는 데 꾸준히 돈을 쓰지만 정작 입을 옷이 없다는 말에 격하게 공감한다면 안타깝지만 당신은 지금까지 헛돈을 쓴 셈입니다. 특히 즉흥적으로 기분에 취해 쇼핑하는 분들께 자주 일어나는 일로, 계획이 결여된 쇼핑이 만족스러운 결과를 가져오기란 쉽지 않습니다. 이런 분들은 쇼핑의 순서가 정반대로 설정되어 있는 경우가 많은데요. 필요한 것을 정하고 쇼핑으로 그것을 찾는 것이 아니라 일단 사고 나서 필요에 맞추는 겁니다. 하지만 이런 식으로 필요 없는 옷으로 꽉 채워진 옷장은 가득 찼어도 비어 있는 것과 같습니다.

더 재미있는 사실은 필요 없는 옷은 옷장을 가득 채우고 있는 반면 정작 있어야 할 옷은 없다는 것입니다. 그렇다면 왜 필요한 옷은 필요 없는 옷에게 제 자리를 양보한 걸까요? 이런 일은 보통 구매의 결정적 요인을 '눈에 잘 띄는 옷'으로 정했을 때 발생합니다.

여기저기 매치하기 좋은 필수 아이템은 차분하고 평범해서 그저 그렇게 보일 수 있습니다. 평범하기에 비범한 활용도를 보여 준다는 것이 아이러니죠. 시각적 자극에 현혹되기 쉬운 사람의 경우 필수 아이템보다 눈에 확 들어오는 포인트 아이템에 더 쉽게 지갑을 열기 마련입니다.

눈에 띄는 옷을 장만하는 게 꼭 나쁜 일은 아니지만 문제는 포인트 일색인 옷장에선 어떤 방식으로 조합해 봤자 too much. 광대 꼴을 면치 못한다는 데 있습니다. '입을 옷이 없다'는 말은 정말 옷이 없다는 것이 아니라 '함께 받쳐 입을 옷이 없다'는 뜻이며 즉 '필수 아이템이 없다'는 의미입니다. 만약 내가 이 유형에 속한다면 지금부터라도 옷장 안에 꼭 갖고 있어야 할 필수 아이템을 체크해 쇼핑 리스트의 우선순위에 올려 두는 것이 좋습니다.

가설 2 '입을 게 있지만 찾을 수 없다'는 옷장 정리를 효율적으로 하지 못한 경우입니다. 입을 옷이 있어도 눈에 띄지 않으면 비슷한 옷을 이중으로 구매하는 일이 벌어지는데요. 놀랍게도 그렇게 찾을 땐 안 보이던 옷이 막상 비슷한 걸 지르고 나면 어디선가 스멀스멀 나타납니다. 그러고 보면 여자의 옷장에선 참으로 신비로운 현상이 많이 일어나니 가설 4, '미스터리'도 가능성 있을지 모르겠네요.

우선 옷장 정리의 시기는 크게는 계절이 바뀔 때마다, 작게는 매달 한 번 정도로 잡는 것이 좋습니다. 이미 우리가 귀따갑게 들어온 법칙이 하나 있습니다. "자주 입는 것은 앞으로 빼고, 잘 입지 않는 것은 뒤로 넣어 두라." 절반은 맞고 절반은 틀린 법칙입니다. 잘 입지 않는 옷은 뒤로 넣어 두지 말고 아예 버리는 게 답이니까요.

그렇다면 궁금해집니다. '대체 얼마 동안 안 입어야 잘 안 입는다고 판단할 수 있을까?' 이 고민은 동서양을 막론하고 동일한 것 같습니다. 〈오프라 윈프리 쇼〉에 출연한 한 정리 전문가는 "2년 동안 입지 않은 옷은 과감히 버려라!"라고 말했습니다. 하지만 알면서도 실천하기 쉽지 않은 게 사실이죠.

어쩌면 우리는 이미 알고 있습니다. 이 옷은 작년에도 입지 않았고 올해에도 안 입고 있으며 내년에도 역시 입지 않을 것을. 그럼에도 정리를 할 때면 10초 정도 옷을 뚫어지게 째려보다 결국 절레절레 고개를 흔들며 고이 보관하는 이유는 우리가 옷을 그냥 '옷'으로 보지 않는 데 있습니다. 옷 하나엔 그 옷을 샀던 날 친구와 함께 나눴던 대화도 담겨 있고, 그 옷을 입고 나갔던 첫 데이트의 추억도 묻어 있습니다. 결국 우리에게 옷은 단순히 물건이 아닌 '추억 조각'이기에 쉽게 버릴 수 없는 것이죠.

그렇다고 앞으로 평생 생겨날 모든 추억의 옷 더미를 짊어지고 있을 순 없습니다. 내 방 옷장이 뭐든 담을 수 있는 마법의 옷장이 아닌 이상 이 '추억 조각'들도 분명히 정리할 필요가 있습니다. 추억이 담긴 소중한 옷을 정리할 때 가장 상처를 적게 남기는 방법은 바로 '사진 찍기'입니다. 계절이 두 번 바뀌는 동안 한 번도 입지 않은 옷은 과감히 정리하되, 사진 한 장을 남겨 보세요. 어쩌면 그 옷을 정리하던 날 역시 훗날 재미있는 추억으로 남지 않을까요?

가설 3 '종류는 많은데 다 비슷하다'는 늘 입는 옷만 주구장창 쇼핑하는 경우입니다. 세상 모든 줄무늬는 다 수집하겠다는 의지 충만의 '바코드 옷장'을 소유한 분이 있는가 하면 회색 레깅스로 옷장 안에 그라데이션을 만들 수 있을 정도의 본격 '프로 레깅서'도 있습니다. 만약 여러분이 엄마에게 "넌 왜 맨날 똑같은 것만 사 오냐"는 소리와 함께 등짝 스매싱을 당한 경험이 있다면 100% 가설 3에 해당합니다.

이런 분들은 보통 자신의 스타일이 확고해 쇼핑엔 큰 어려움이 없지만 문제는 옷을 매일 바꿔 입어도 똑같은 것만 입는 것처럼 보인다는 겁니다. 결국엔 가설 3 역시 헛돈 쓰는 경우입니다. 여기 해당하는 분들은 하루 날 잡고 옷장을 탈탈 털어 비슷한 아이템을 분류해 보세요. 가장 많이 중복되는 아이템 중 일부는 덜어 내고 유독 부족한 컬러는 어떤 것이 있는지, 필수 아이템 중 없는 건 무엇인지 확인하세요. 그리고 새로운 쇼핑 리스트를 작성해 보는 것이 좋습니다.

옷 사러 가서
밥만 먹고
돌아온 이유

분명히 블라우스를 살 생각으로 집을 나섰는데 돌아올 때 내 손에 들려 있는 건 청바지인 적 있나요? 목적과 다른 엉뚱한 물건을 사는 것은 많은 분들이 반복하는 잘못된 쇼핑 패턴 중 하나지만 사실 이보다 더 큰 참사는 아무것도 들고 오지 못하는 경우입니다. 옷 살 생각으로 5만 원을 들고 나갔는데 3만 원은 밥 먹고 커피 마시는 데 쓰고, 남은 2만 원과 함께 빈손으로 돌아오는 길은 허망하기 짝이 없습니다. 하지만 웃기고 슬프게도 이러한 일은 무척 자주 일어납니다. 왜 우리는 내 돈 들여 후회할 일을 매번 반복할까요?

첫째, 우리는 사고 싶은 블라우스의 구체적인 이미지를 떠올리지 못했습니다. 사실 포화 상태의 여성 의류 시장에선 사고자 하는 옷의 핏, 컬러, 디자인, 소재 등을 명확히 정했다 하더라도 수많은 선택지 앞에서 갈팡질팡하기 십상입니다. 그런 와중에 '봄이니 블라우스 하나쯤은 있어야

겠지' 정도의 물렁한 다짐으로 집을 나섰다간 방대한 블라우스들의 공격으로 없던 선택장애마저 생깁니다.

둘째, 우리는 친구와 함께 쇼핑하는 경향이 있습니다. 왠지 모르게 혼자 가는 쇼핑은 두렵습니다. 매장 언니의 센 기에 눌려 반 강매를 당하진 않을까 걱정되어 '환불 메이크업'을 시도하기도 합니다. 그래서 보통은 친구와 함께 쇼핑 원정대를 꾸리지만 여기에 함정이 있습니다. 쇼핑이 목적인 나는 내가 고른 옷에 대해 친구가 의견이나 추천을 더해 주길 바라지만 사실 따라온 친구는 적당한 선에서 쇼핑을 끝내고 함께 커피나 마시며 수다 떨기를 바랄지 모른다는 것이죠. 그리고 이런 친구의 기운은 내 마음을 편치 않게 만들어 시간이 갈수록 따라온 친구의 눈치를 살피게 됩니다. 그렇게 우리는 조금은 조급하게 물건을 살펴보다가, 결국엔 밥 먹고 차 마시는 것으로 쇼핑을 서둘러 종료합니다.

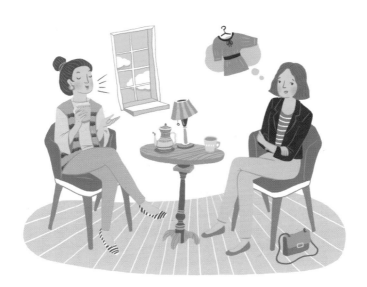

셋째, 우리는 부족한 사전 조사로 끝없이 의심에 사로잡혔습니다. 마음에 드는 블라우스를 발견하면 이젠 가격을 고민합니다. '과연 이 가격이 적당한 걸까?' '바가지 쓰는 건 아닐까?' '저쪽 매장에선 더 싸게 팔지 않을까?' 등의 고민으로 여기저기 옮겨 다니다 보면 결국 '인터넷에서 비슷한 거 훨씬 싸게 팔던데?'라는 생각에 이르게 됩니다. 나름 현명한 쇼퍼를 자처하며 빈손으로 집에 왔지만 인터넷을 아무리 뒤져 봐도 비슷한 물건은 나오지 않습니다. 사기 전엔 살 게 많은데, 막상 사려고 하니 살 게 없다는 쇼핑의 오랜 법칙입니다.

이런저런 이유로 쇼핑에 실패하고 나면 허전한 건 두 손만은 아닌가 봅니다. 친구와 함께 맛있는 저녁 식사도 하고, 커피도 마시며 배를 채우고 나면 한편으론 이렇게 돈을 쓰는 것도 나쁘지 않다는 생각이 듭니다. 그러나 막상 다음 날 옷장을 열면 여전히 입을 블라우스는 없습니다. 이제 남은 예산은 겨우 2만 원. 옷 사러 가서 밥만 먹고 돌아오는 이 끝없는 악순환의 고리를 어떻게 하면 끊을 수 있을까요?

사실 답은 위의 네 가지 이유에 있습니다. 사고자 하는 옷의 구체적인 이미지를 떠올려야 하고, 사전에 웹서핑을 통해 가격대를 미리 체크해 둘 필요가 있습니다. 더불어 쇼핑 원정길은 오롯이 혼자 떠나는 것이 좋습니다. 자세히 살펴볼까요?

구체적인 이미지를 떠올리는 방법

'블라우스'라는 단순한 상위 카테고리가 아닌 좀 더 구체적인 이미지를 떠올리려면 아래의 네 가지 요소를 점검하세요.

첫째는 디자인. 디자인은 개인 취향이 가장 크게 반영되지만 사실 가장 고려해야 할 부분은 '나와 잘 어울리느냐'입니다. 결국 내 이미지와 잘 맞아 부담 없이 착용할 수 있는 옷을 더 자주 입게 되며, 제아무리 예쁜 옷도 나에게 어울리지 않으면 어두운 옷장 안에서 빛을 잃어 갈 뿐입니다.

둘째는 핏. 핏은 개인의 체형과 함께 착용할 아이템에 의해 결정됩니다. 예를 들어 타이트한 스키니진에는 루즈 핏 상의가 잘 어울리지만 재킷 안에는 기본 핏 상의가 좋겠죠. 또한 체형에 맞는 핏을 선택해야 같은 아이템이라도 더 예쁘고 편안하게 착용할 수 있습니다.

셋째는 컬러. 컬러는 본인의 피부 톤에 가장 큰 영향을 받습니다. 레드나 옐로처럼 주로 따뜻한 계열의 색상이 잘 받는 분들을 '웜 톤', 블루나 그린처럼 차가운 계열의 색상이 잘 받는 분들은 '쿨 톤'이라 부르는데 특히 상의는 피부 톤에 잘 어울리는 컬러로 선택하는 것이 무엇보다 중요합니다. 눈으로 보기에 예쁜 색이 아닌, 직접 입었을 때 예뻐 보이는 색이 정답!

넷째는 소재. 소재는 개인 취향과 피부 상태, 계절에 따라 결정됩니다. 가령 니트 선택 시 피부가 예민한 분들은 거친 울보다 매끄러운 아크릴 소재가 좋습니다. 차르륵 떨어지는 핏을 선호한다면 시폰 블라우스를,

빳빳한 느낌을 좋아한다면 옥스퍼드 셔츠가 좋습니다. 셔츠 하나를 선택하더라도 계절에 맞게 여름엔 시원한 리넨, 겨울엔 따뜻한 플란넬 소재를 골라 보세요.

자, 이젠 단순히 '블라우스'가 아니라 '차르륵 떨어지는 하늘거리는 시폰 소재에 실루엣은 루즈 핏, 컬러는 핑크로 옷깃(칼라)이 작고 주머니 장식이 없는 블라우스' 정도로 구체적인 이미지를 떠올릴 수 있겠죠?

사전 조사는 필수!

구체적인 이미지를 완성했다면 이제 사전 조사가 필요합니다. 브랜드 제품이라면 검색창에 품번만 입력해도 최저가와 최고가를 단번에 확인할 수 있지만 '시폰 블라우스' '핑크 블라우스' 정도만 입력해도 해당 키워드의 아이템을 쉽게 찾아볼 수 있고 가격 비교도 가능합니다. 물론 인터넷이 오프라인보다 저렴한 가격대를 형성하고 있지만 꼭 최저가가 아니더라도 대략적인 가격대는 알고 있어야 바가지 쓸 일이 없고 매장언니와의 흥정도 가능해집니다. 운이 좋다면 인터넷과 오프라인 매장을 모두 운영하는 곳에서 직접 만져 보고 입어 본 뒤 인터넷 판매가에 구매할 수도 있으니, 정보력이 곧 돈인 요즘 세상에서 사전 조사란 '합리적 쇼퍼'들에겐 선택이 아닌 필수인 셈입니다. 만약 준비 없이 쇼핑에 나섰다면 구매 전에 스마트폰으로 가볍게 가격대를 체크해 보는 것도 좋은 방법입니다.

먼저 매장에서 직접 눈으로 옷을 확인한 뒤 인터넷에서 구매하는 경우도 있습니다. 저가 아이템보다는 주로 가격대가 높은 브랜드 제품을 구

매할 때 사용하는 방법으로 매장에서 정확한 사이즈와 품번을 확인하고 더 저렴하게 판매하는 인터넷에서 구매해 차익을 얻는 겁니다. 수입 스포츠 의류, 아웃도어 브랜드 쇼핑 시 유용한 방법이며 인터넷에서 병행수입 업체나 해외 구매대행 사이트, 직구 등을 활용해 같은 제품도 20~40%가량 저렴하게 구매할 수 있습니다. 단, 이러한 방식은 교환 및 환불, AS에 어려움이 있을 수 있으니 신중히 선택하는 것이 좋습니다.

혼자 하는 쇼핑의 매력

혼밥도 혼술도 처음이 어렵지, 몇 번 경험하고 나면 훨씬 수월해진다고 합니다. 혼자 떠난 쇼핑길이 조금 어색하고 외롭게 느껴질지라도 누군가와 함께하는 쇼핑에는 없는 강력한 매력이 있었으니 그것은 바로 '내가 원하는 만큼 충분히 신중할 수 있다'는 점입니다. 여기저기서 비슷한 옷을 열 번 입어 보다 결국 맨 처음 갔던 매장으로 돌아가더라도 눈치 볼 사람이 없다는 것, 밥은 미리 먹고 나오고 커피는 집에 가서 마신다는 생각으로 예산 100%를 오롯이 내가 원하는 옷을 사는 데 투자할 수 있다는 것은 쇼핑에 있어선 엄청난 강점입니다. 수다 떨 친구가 없더라도 마음에 쏙 드는 옷과 함께 돌아오는 길은 그리 외롭지 않을 거예요.

나는
어디서
사야 하는가?

쇼핑하려는 아이템의 성격과 개인의 쇼핑 스타일에 따라 쇼핑 장소를 결정할 수 있습니다. 일반적으로 '무엇을 살지'는 신중히 생각하지만 '어디서 살지'는 중요하게 생각하지 않는 것 같아요. 일단 전쟁터가 나에게 유리해야 격렬한 쇼핑 전쟁에서 승리할 수 있습니다. 상황과 필요에 맞는 쇼핑 장소를 선택할 수 있도록 장소별 특징을 알아 두세요.

로드샵 여기저기 골목골목을 찾아다닐 수 있을 정도의 체력과 추위와 더위를 견뎌 낼 수 있는 지구력이 필수입니다! 브랜드 제품의 경우, 오프라인이 인터넷 가격보다 훨씬 높게 책정되어 있는 경우가 많으니 오프라인에서 제품을 직접 확인하고 구매는 인터넷을 이용하는 것도 좋은 방법입니다.

SPA 브랜드 매장 트렌디한 아이템을 저렴한 가격대에 장만
하기 가장 좋은 장소입니다. 대체적으로 제품의 질보다는 유
행과 가격에 초점을 맞췄기 때문에 트렌드에 민감한 분들에
게 추천하며, 좋은 소재와 클래식한 디자인을 선호하는 경우
제품 만족도가 떨어질 수 있습니다. 서구형 사이즈가 기준인
해외 SPA 브랜드는 국내보다 1/2~1 사이즈 크게 나오는 경
우가 많으니 반드시 매장에 방문해서 착용해 보는 것이 좋
습니다.

백화점 중요한 날 갖춰 입은 느낌의 옷이 필요하거나 큰맘
먹고 질 좋은 옷을 구입하려 할 때 가장 좋은 장소입니다. 또
한 계절과 날씨에 상관없이 쇼핑과 식사, 디저트까지 한 장
소에서 해결할 수 있으며, 보통 지하철역에서 가깝고 주차
가 편리하다는 것도 큰 장점입니다. 다만 과거에 비해 제품
의 질이 떨어지며, 고가의 상품이 많다는 점은 유의해야 합
니다.

아웃렛 브랜드 제품을 합리적인 가격대로 구매할 수 있는 것
이 최대 장점이지만 이미 기본 가격대가 고가인 제품이 대
부분이라 할인가 역시 호락호락하지 않습니다. 따라서 적당
히 둘러보고 저렴하게 득템하겠다는 생각으로 무작정 방문
했다가는 차비와 시간만 낭비할 수 있어요. 보통 한적한 장
소에 대규모로 형성되어 있어서 가족 단위로 나들이 가기도
좋습니다.

 복합쇼핑센터 패션뿐만 아니라 인테리어, 여가 활동, 외식, 영화 등 다양한 분야를 즐길 수 있는 복합쇼핑센터는 가족 단위로는 물론 친구나 연인과도 쇼핑하기 좋은 장소입니다. 쇼핑 자체보다 친구와의 약속 장소나 연인과의 데이트 장소로 이용하는 것을 더욱 추천합니다. 만약 복합쇼핑센터에서 쇼핑을 차분하게 즐기길 원한다면 주말은 피하는 것이 좋습니다.

 마트 저에게 '가장 선호하는 쇼핑 장소가 어디입니까?'라고 묻는다면 '마트'라고 대답하겠습니다. 흔히 마트에서 옷을 장만한다고 하면 무척 의아해하는데요. 마트에선 실험적이거나 독특한 옷, 트렌디한 옷이 아닌 구매로 바로 이어질 수 있는 실용적이고 검증된 아이템을 판매합니다. 따라서 디자인은 심플하고 기본에 충실하며 여기저기 매치할 수 있는 활용도 높은 아이템이 대다수를 차지합니다. 기본 아이템을 선호하는 타입이라면 마트 탐방을 적극 추천합니다.

 인터넷 쇼핑 누구나 쉽게 접근할 수 있다는 편리성은 물론 한 가지 아이템을 여러 몰에서 쉽게 가격 비교를 할 수 있다는 점과 저렴한 가격대가 가장 큰 장점입니다. 문제는 제품을 직접 눈으로 확인하고 입어 볼 수 없다는 것이에요. 사이즈 선택에 신중을 기해야 하는 제품이나 교환, 환불이 불가하다고 명시된 것 중 고가의 상품은 구매를 피하는 것이 좋습니다.

비싸게
사야 할 것은
정해져 있다

결론부터 말할까요? 잘 입을 옷에는 큰돈을 써도 되지만 그렇지 않을
옷엔 절대 큰돈을 써선 안 됩니다. 하지만 안타깝게도 우리는 매일 입을
수 있는 기본 회색 니트는 3만 원을 넘기면 비싸다고 생각하면서 친구
결혼식에서 딱 한 번 입을 핑크 원피스 구입에는 상당한 비용을 지불하
곤 합니다. 그래서 큰맘 먹고 장만한 고가 아이템이 제값도 못 하고 옷
장 안에서 생을 마감하는 경우가 있는가 하면 대수롭지 않게 구매했던
저가 아이템을 보풀이 일어날 정도로 자주 입는 것이지요.

사실 70년대를 기점으로 이미 나올 아이템은 다 나왔다는 것이 패션계
의 정설입니다. 이후에 새롭게 등장한 아이템들은 기존에 있던 옷을 조
금씩 변형한 것이나 한철 유행하고 사라지는 경우가 대부분입니다. '스
키니진'을 제외하고는 이렇다 할 획기적인 아이템이 아직까지 나오지
않고 있습니다. 그러니 한 번 입고 말 아이템보다 유행 타지 않고 꾸준
히 즐길 수 있는 아이템에 예산을 더욱 투자하라는 겁니다.

High

고가여도 괜찮아!
평소 자주 착용하는 스타일
클래식한 아이템
가방, 신발 등 잡화
가을, 겨울 시즌
심플한 디자인
무채색

Low

저렴하게 구매하자!
한 번 입고 말 스타일
트렌디한 아이템
의류, 액세서리
봄, 여름 시즌
화려한 디자인
컬러풀

위의 분류를 바탕으로 개인의 취향까지 더하면 훨씬 더 현명하게 쇼핑할 수 있습니다. 즉, 평소 자신이 여러 코디에 자주 매치하는 아이템과 선호하는 옷의 스타일을 파악하여 이를 고가 상품으로 구매하면 장기적으로는 오히려 더 절약할 수 있는 것이지요. 가령 내가 편안함을 중시하고 캐주얼 룩을 선호해 레깅스를 자주 입는다면, 소재가 좋은 레깅스를 고가에 장만해도 좋습니다. 반대로 신축성이 없는 바지나 타이트한 H라인 스커트는 한 번 입고 말 가능성이 크기 때문에 가급적 저렴한 제품으로 구매하는 편이 좋겠죠?

사실 쇼핑 예산이 충분하다면 저가, 고가를 나눌 필요도 없겠지만 한정된 예산에선 무엇을 어느 정도의 가격대로 구매하는 것이 적절한지 미리 알고 있어야 현명하게 쇼핑할 수 있습니다. 예산을 가장 이상적으로 분배해야 같은 금액으로 더 많은 아이템을 얻을 수 있어요.

에디터의 꿀TIP

예산 분배가 어렵다면 무채색의 기본 디자인 옷을 쇼핑 리스트에 1순위로 놓고 제일 먼저 구매해 보세요.

editor hagu

fashion manual ● 05

인터넷
쇼핑 달인의
체크 리스트

차비나 밥값이 들 일도 없고 발품 팔지 않아도 손가락 하나만 까딱하면
현관 앞까지 택배 아저씨가 물건을 가져다 주는 인터넷 쇼핑. 최근엔 오
프라인에서 만나기 어려운 디자인을 해외에서 직접 사 오거나 자체 제
작 상품을 선보이는 쇼핑몰들이 늘어나면서 단순히 가격이나 편리함을
넘어선 매력까지 갖추고 있는데요. 인터넷 쇼핑은 이렇게 날이 갈수록
소비자의 지갑을 쉽게 열고 있는데, 과연 우리는 그만큼 충분히 만족하
고 있을까요?

"택배 왔습니다!"라는 세상 반가운 소식에 탭댄스 추며 달려 나가 두근 거리는 마음으로 박스를 열었건만 "응? 내가 산 게 핑크가 아니라 팥죽 색이었던가?"라며 갸우뚱한 경험, 모델이 착용한 루즈 핏 니트가 예뻐 보여서 샀는데, 입어 보니 루즈는 어디 가고 핏만 남았던 경험. 모두 한 번쯤 있었을 텐데요. 그렇다면 왜! 내가 상상하던 그 느낌은 택배를 타 고 고스란히 오지 못하는 걸까요?

지금부턴 자칭 타칭 '인터넷 쇼핑의 달인'인 제가 그간의 쇼핑 신공과 4 년여 간의 쇼핑몰 운영 경험을 총동원해 인터넷 쇼핑에서 승리할 수 있 는 현실 꿀팁을 전수하겠습니다.

모델보다 현실적인 마네킹 컷

마네킹과 '현실적이다'라는 말이 공존하는 게 놀랍나요? 사실 더 놀라 운 건 피팅 모델들의 사이즈입니다. 보통 여성 의류 쇼핑몰의 경우 모델 들의 사이즈는 44에 가까운데요. 심지어 여기에 포토샵 성형까지 들어 가 소비자들이 확인하는 인터넷상의 모델 착용 컷은 실제와 많이 다를 수밖에 없습니 다. 이에 비해 쇼핑몰에서 일반적으로 사용 하는 마네킹의 규격은 보통 55~55반 사이 즈이기 때문에 모델 컷보다 마네킹 컷에서 오히려 더 현실적인 핏을 확인할 수 있습니 다. 또한 모델은 촬영 시 옷의 단점은 감추 고 장점을 부각시킬 수 있는 포즈를 능숙하 게 구사할 수 있어 옷을 객관적으로 확인하

기 힘든 데 반해 자세가 고정된 마네킹 컷에서는 훨씬 더 정확하게 제품을 확인할 수 있습니다.

제품 단독 컷의 중요성

제품 단독 컷이 중요한 이유는 컬러 때문입니다. 모델의 착용 사진은 실외 촬영 시 자연광, 스튜디오의 조명에 따라 컬러 변화가 있습니다. 또 매력적인 분위기를 연출하기 위해 디지털 보정을 거치면서 실제 제품 컬러와 전혀 다르게 표현되기도 합니다. 쇼핑몰은 이런 연출 컷을 쭉 보여 주고 제품 단독 컷은 상세 페이지 맨 하단에 '실제와 가장 흡사한 컬러입니다'라는 문구와 함께 넣는데요. 슬쩍 넘기기 쉬운 위치지만 집요하게 체크하고 넘어가야 핑크가 팥죽색으로 배송되는 사태를 방지할 수 있습니다.

사이즈 측정 방법 숙지는 필수!

제품을 직접 입어 보고 살 수 없는 인터넷 쇼핑의 특성상 가장 믿을 수 있는 정보는 모델의 사진도 아니고 판매자의 설명도 아닌 오로지 사실로 승부하는 상세 사이즈입니다. 상세 사이즈는 S · M · L, 55 · 66 · 77처럼 대략적인 사이즈가 아닌 제품의 각 부위마다 단면 길이를 체크해 보다 구체적으로 작성한 사이즈를 말합니다. 여성 의류는 보통 1~3cm만 잘못 측정해도 아예 다른 사이즈가 될 수 있으니 측정 방식을 확실히 알고 동일한 조건에서 직접 비교하는 것이 중요합니다.

사이즈 측정 시 주의사항

- 상의의 경우 총장 측정 시 터틀넥이나 칼라가 있는 제품은 이 부분까지 포함한 길이인지, 혹은 제외하고 측정한 길이인지 반드시 확인해야 착오가 없다.
- 상의나 원피스는 가슴 단면이 사이즈를 좌우한다.
- 모든 제품은 늘림이나 구김 없이 평평한 바닥에 놓고 사이즈를 측정한다.
- 사이즈 측정은 둘레가 아닌 단면을 기준으로 한다.
- 바지의 허리 단면은 배바지처럼 밑위길이가 길어지면 짧아지고, 반대로 골반바지처럼 밑위길이가 짧아지면 길어진다. 따라서 바지의 허리 단면 길이를 볼 때는 반드시 표기된 밑위길이를 함께 체크해야 한다.

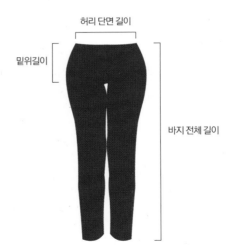

허리 단면 길이

밑위길이

바지 전체 길이

에디터의 꿀TIP

첫 구매 하는 쇼핑몰이 괜찮은 곳인지 판단하려면 쇼핑몰 Q&A 게시판에 들어가 보세요! 유독 교환·환불 요청이나 반품 문의가 많다면 조금 더 신중하게 생각하고 구매하세요.

상세 페이지 속 제품 설명 꼼꼼히 확인하기!

판매자가 상품 설명 페이지에 써 놓은 내용을 놓
쳐서 생긴 문제는 교환 및 환불 시에 발생하는
비용을 구매자가 부담하게 됩니다. 따라서 사이
즈가 크거나 작게 제작되었는지, 실제 제품의 컬
러가 어떤 사진과 가장 흡사한지 등 상세 페이지 속 내용을 꼼꼼히 체
크해야 합니다.

2,500원 아끼자고 25,000원 쓰지 말자

밖에서 쇼핑할 땐 차비와 밥값, 때로는 커피 값까지 대략 2~3만 원의
추가 비용을 대수롭지 않게 생각하지만 이상하게 인터넷에선 배송료
2,500원이 그렇게 아깝습니다. 사려는 옷은 어김없이 49,500원이고 5
만 원부터 무료 배송이니 단돈 500원이 부족해 2,500원의 혜택을 받지
못했다는 생각에 딱 하나만 사기가 힘들어지죠. 하지만 억지로 껴 넣은
제품이 마음에 쏙 들 확률은 그리 크지 않습니다.

진짜는 후기에 있다!

44사이즈에 완벽한 헤어, 메이크업 연출과 조명까지 풀세팅 된 상세 페
이지 속 모델의 사진보다는 구매자들이 직접 남긴 후기들이 훨씬 정확
합니다. 돈을 지불하고 직접 구매한 사람이 남긴 리뷰 한 줄은 판매자가
남긴 열 줄의 제품 설명보다 더 현실적이니 이런 부분도 꼼꼼히 체크해
보는 것이 좋습니다.

chapter
02

실전!
옷 고르는
꿀팁

무엇을
살까?

진단과 준비를 마쳤다면 이제 본격적으로 무엇을 살지 정해 볼까요? 보통 우리는 월급이 들어왔거나 별도의 수익이 생겼을 때 쇼핑을 계획하기 때문에 조금만 방심했다간 분위기에 취해 헛돈 쓰기 십상입니다. 따라서 '사야 할 이유'가 충분한 아이템으로 쇼핑 리스트를 작성하되, '플랜A'와 '플랜B'로 나눠서 아이템을 골라 놓는 것이 중요합니다.

플랜A는 쇼핑 리스트의 1순위로 여러 상황을 고려했을 때 모든 조건을 충족시키는 최고의 아이템 구매 계획입니다. 플랜B에는 일부 조건은 충족하나 일부는 충족시키지 못하는 아이템을 올려 두고 플랜A 1순위 아이템을 찾기 힘들 때 차선책으로 선택하세요.

그럼 플랜C는 없을까요? 보통 플랜B 이상은 헛돈을 쓸 확률이 높기 때문에 더 이상의 플랜은 만들지 않는 것이 좋습니다. 예를 들어, 베이지 플랫슈즈가 쇼핑 리스트 1순위였는데 아무리 찾아도 없다면 '베이지'나

'플랫슈즈' 둘 중 하나는 포기해야 합니다. 이럴 땐 플랜B로 베이지 '로퍼'나 '카멜색' 플랫슈즈를 선택할 수 있는데요. 이 이상의 새로운 아이템은 제일 필요한 1순위 아이템과 너무 동떨어지니 생각하지 않는 게 좋아요. 쇼핑 리스트를 작성하는 데 고려할 것들을 더 알아볼까요?

언제, 어디서 입을 것인가?

언제, 어디서 입을 것인지는 쇼핑 장소를 선택하는 데에도 영향을 주는데요. 격식을 갖춰 입을 옷이 필요하면 백화점이나 아웃렛이, 평소 일상에서 여기저기 쉽게 매치할 수 있는 옷이 필요하다면 SPA 매장이나 인터넷 쇼핑몰이 적절합니다. 다음 표를 통해 조금 더 자세히 확인해볼게요.

언제 입을까?	어떤 아이템이 필요할까?	추천 아이템	어디서 쇼핑하지?
일상	평소 편안한 착용이 가능한 아이템	베이직한 디자인, 기본 무채색	마트, SPA 매장
데이트, 소개팅	로맨틱을 부르는 여성스러운 아이템	원피스, 스커트, 블라우스, 핑크 계열 아이템	인터넷 쇼핑몰, SPA 매장, 로드샵
미팅, PT, 출근 룩	지적이고 단정한 인상을 주는 아이템	재킷, 셔츠, 슬랙스 등 심플하고 날렵한 디자인	백화점, 복합쇼핑센터
결혼식, 상견례, 입학식, 졸업식	갖춰 입은 느낌을 주면서도 화사해 보이는 아이템	원피스, 투피스, 액세서리, 파스텔 컬러 아이템	아웃렛, 백화점
여행, 나들이, 캠핑	편안함이 1순위인 활동성 보장 아이템	레깅스, 스키니진, 밀리터리 재킷, 점퍼	마트, SPA 매장, 인터넷 쇼핑몰

무엇과 함께 입을 것인가?

머리끝부터 발끝까지 전부 쇼핑할 것이 아니라면 보통은 장만한 아이템을 이미 갖고 있는 것들과 함께 코디해야 하겠죠. 그러니 당장 필요한 옷만 생각할 것이 아니라 이미 갖고 있는 옷들 중 어떤 것과 함께 코디할 예정인지도 살펴봐야 해요.

만약 친구의 결혼식에 신고 갈 구두를 고른다면 그날 착용할 옷과 스타킹 컬러 등을 고려해 신발 색상을 정하는 것이 좋습니다. 가장 예뻐 보이는 핑크 구두를 샀지만 정작 결혼식 당일 검정 스타킹을 신게 된다면 조화가 어색해 난감하겠죠? 이렇듯 함께 입을 옷을 생각할 땐 컬러, 핏, 길이, 스타일 등을 고려해야 하는데요. 이런 고려 사항들을 어떤 순서로 체크하는 것이 가장 합리적일까요?

함께 입을 옷을 고를 때 고려해야 할 사항

1순위 : 어떤 컬러의 옷과 함께 입을 것인가?

2순위 : 어떤 핏의 옷과 함께 입을 것인가?

3순위 : 어떤 길이의 옷과 함께 입을 것인가?

4순위 : 어떤 스타일의 옷과 함께 입을 것인가?

가장 중요한 것은 역시 컬러입니다. 우리가 흔히 '패션 피플'이라 부르는 옷 잘 입는 사람들의 특징은 아주 희귀한 아이템으로 온몸을 중무장하는 게 아니라 심플하고 베이직한 아이템을 개성 넘치고 세련되게 매치한 경우가 많아요. 그럼에도 그들의 스타일이 매력적으로 느껴지는 이유는 바로 '컬러 감각'에 있습니다.

같은 디자인, 동일한 색의 옷을 갖고 있어도 다른 어떤 컬러들과 조합하

느나에 따라 천차만별의 분위기를 연출할 수 있습니다. 이것이 컬러 조합의 장점이자, 이 부분을 어려워하는 분들에게는 단점으로 작용할 수 있습니다. 각각의 컬러에 대한 자세한 조합 방법은 챕터 3 '패션의 완성은 컬러'에서 차근차근 다루어 보겠습니다.

두 번째로 중요한 것은 '핏'입니다. 핏은 쉽게 말해 '강·약 조절'이에요. 전체적인 옷차림에서 확! 잡아 주는 부분이 있다면 느슨하게 풀어 주는 부분도 있어야 훨씬 더 자연스럽고 세련된 느낌을 줄 수 있습니다. 가령 타이트한 스키니진을 선택했다면 상의는 조금 루즈한 실루엣이 좋습니다. A라인의 풍성한 풀 스커트를 입었다면 상의는 짧고 타이트한 옷을 착용하면 더 어울리듯, 함께 착용할 옷의 '핏'을 체크하는 일은 상당히 중요합니다.

재킷이나 아우터 안에 입는 옷은 돌먼(가오리형) 슬리브를 피해야 행동할 때 편합니다. 조끼나 민소매 원피스 안에 입을 옷은 타이트한 것이 좋습니다. 만약 블라우스나 셔츠를 안에 받쳐 입을 계획이라면 조끼나 민소매 원피스의 겨드랑이 부분 파임이 충분한지 체크하는 것도 중요합니다!

에디터의 꿀TIP

세 번째는 '길이'입니다. 길이는 특히 아우터 안에 입을 원피스나 스커트 선택에 있어 중요한 역할을 하는데요. 바지와는 다르게 스커트는 아우터 밖으로 밑단이 빠져나오는지 아닌지, 빠져 나온다면 얼마나 나오는지가 세

련된 스타일링 완성에 있어 중요합니다. 가장 안전한 매칭은 스커트나 원피스의 밑단이 아우터 밖으로 나오지 않고 거의 동일선상이나 더 안쪽에 있는 것이며, 밑단이 아우터 밖으로 어설프게 한두 뼘 정도 나오는 일은 피하는 것이 좋습니다. 그렇다면 '아우터에 이너를 맞출 것이냐', 아니면 '이너에 아우터를 맞출 것이냐'가 또 고민인데요. 가격대가 높고 가장 바깥 부분에 위치해 눈에 바로 들어오는 아우터를 먼저 고르고 여기에 받쳐 입을 원피스나 스커트를 아우터의 길이에 맞게 선택하는 것이 더욱 현명한 방법입니다.

에디터의 꿀TIP

무릎 아래로 치맛단이 길게 내려가는 긴 미디 스커트나 원피스를 입을 땐 엉덩이를 덮지 않는 짧은 길이의 아우터를 선택하는 것이 좋습니다. 어설프게 밑단이 아우터 밖으로 빠져 나오면 다리가 짧아 보이며 전체적인 스타일이 어색해 보일 수 있으니 주의하세요!

마지막은 스타일! 의외로 스타일이 가장 마지막 순위에 있는 이유는 '믹스 매치' 때문입니다. 머리끝부터 발끝까지 백화점 마네킹에 걸려 있는 스타일을 그대로 가져와서 세트로 착용하는 것보다 각각의 아이템을 자신만의 개성에 맞게 코디하는 것이 일반적입니다. 따라서 정장 상의처럼 단정한 느낌을 주는 재킷인 블레이저와 함께 입을 바지가 슬랙스일 필요는 없으며 스키니진에, 스니커즈 신발과 함께 캐주얼하게 매치할 수도 있는 것이죠. 즉, 함께 입을 옷의 '스타일'은 자신이 코디를 어떻게 풀

어넬 것인가에 따라 다양해지기 때문에 특정한 법칙에 구애받지 말고 자유롭게 선택하는 것이 좋습니다.

그것이 나와 잘 맞는가?

위의 조건들을 모두 충족할 수 있는 명확한 아이템을 선정했다면 마지막으로 과연 그것이 나와 잘 맞는지 점검하세요. 만약 이번 쇼핑에서 가장 적절한 아이템이 H라인 미니 스커트라는 결론이 나왔더라도, 당신이 활동적이고 움직임이 많은 타입이라면 다른 아이템이 더 적합할 수도 있습니다. 또한 최적의 아이템이 '오렌지색 니트'로 나왔지만 내가 쿨 톤 피부라면 차선책으로 다른 색 니트를 선택하는 것이 좋겠죠?

나와 잘 맞는 옷인지 최종 판단할 때 고려해야 할 세 가지는 취향, 피부 톤, 활동성입니다. 피부 톤은 상의나 아우터 선택에 있어서, 활동성은 신축성 체크에 있어서 중요하니 잊지 마세요!

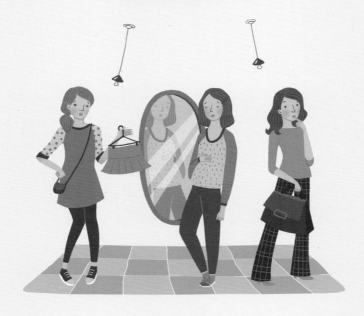

여기 쇼핑에 어려움을 느끼는 고민녀들이 있습니다. 고민을 살펴보고 어떤 옷을 1순위에 올려야 할지 함께 쇼핑 리스트를 작성해 볼까요?

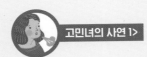 고민녀의 사연 1>

안녕하세요. 서울에 사는 고민녀입니다. 저는 10월에 있을 친구의 생일 파티에 입고 갈 옷이 걱정인데요. 얼마 전에 덜컥 질러 버린 미니 청치마에 받쳐 입을 상의와 아우터가 필요해요. 너무 꾸민 느낌은 좋아하지 않지만 그래도 모임에서 조금이라도 화사해 보이고 싶어요. 저는 어떤 옷을 사는 게 좋을까요?

 에디터의 처방 1>

먼저 언제, 어디서 입을 건지를 체크해 볼까요?

고민녀는 10월 친구의 생일 파티에 입고 갈 옷이 필요한데요. 절기상 늦가을에 해당하지만 요즘 가을은 낮엔 덥고 아침저녁으로 쌀쌀해지는, 일교차가 큰 날씨입니다. 따라서 아우터는 낮 동안 쉽게 벗어서 팔이나 가방에 걸치고 다닐 수 있는 루즈 핏 카디건을, 그리고 상의는 그 안쪽에 레이어드해도 크게 불편하지 않은 얇은 블라우스를 선택하겠습니다.

다음은 무엇과 함께 입을 것인지를 구체적으로 체크해 볼까요?

고민녀는 미니 청치마와 함께 입을 것을 찾는데요. 데님 컬러와 잘 어울리는 블라우스로는 화이트가 제격입니다. 이제 중요한 카디건의 컬러를 정해 볼까요? 청치마와 화이트 블라우스에 잘 어울리는 아우터의 컬러로는 회색, 레몬색, 핑크, 민트색, 카멜색, 브라운 등으로 다양해요. 이 중 화사해 보일 수 있는 컬러로 핑크나 레몬색을 추천해요!

마지막으로 선택한 옷이 과연 고민녀의 취향과 필요를 충족하는지 볼까요?

너무 꾸민 느낌은 좋아하지 않지만 모임에서 화사해 보이고 싶던 고민녀에게 핑크 루즈 핏 카디건과 하늘하늘한 블라우스는 매우 적절해 보이죠? 더불어 두 가지 아이템 모두 기본 스키니진에도 매치할 수 있는 활용도 높은 아이템이라 이번 모임뿐만 아니라 데일리 아이템으로도 충분히 즐길 수 있으니, 이렇게 산다면 더없이 완벽한 쇼핑이라 볼 수 있겠습니다!

고민녀의 사연 2>

안녕하세요. 부산에 사는 고민녀입니다. 저는 명절만 되면 친척들의 살쪘냐는 소리가 너무나 스트레스예요! 곧 명절도 다가오는데 집에서 편하게 입을 수 있으면서 날씬해 보이는 그런 코디는 어디 없을까요? 참고로 전 상체보다 하체가 통통해서 이 부분이 늘 걱정입니다.

에디터의 처방 2>

먼저 언제, 어디서 입을 것인지를 체크해 볼게요!

명절에 집에서 입을 편안하고 날씬해 보이는 옷을 찾고 계시네요.

이번 처방에서 가장 고려해야 할 것은 날씬해 보이는 옷과 편안함. 이 두 가지입니다.

우선 날씬해 보이려면 컬러와 핏에 집중해야 합니다. 컬러는 짙고 또렷한 것으로 선택하는 것이 좋은데요. 가장 효과적인 컬러는 블랙과 네이비입니다. 또한 상체에 비해 통통한 하체가 고민이기 때문에 이 두 컬러를 하의에 적용시키고 상의 컬러는 하의보다 조금 더 밝게 선택해 체형 보정 효과를 확실히 주겠습니다. 편안하자고 마냥 넉넉한 핏을 선택했다간 부해 보일 수 있고, 꼭 맞는 옷을 입자니 체형이 드러나는 것도 고민이고 아무래도 집에서 입기엔 불편할 수 있겠죠. 이러한 부분을 고려했을 때 저는 다음과 같은 스타일링을 추천합니다.

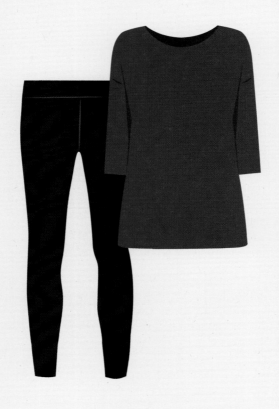

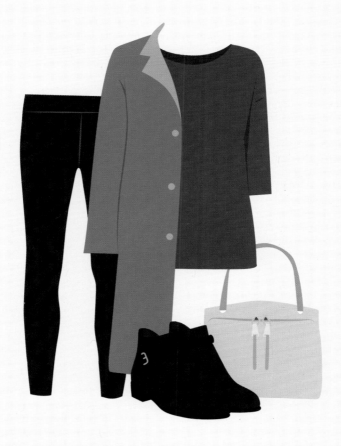

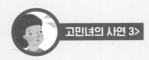 고민녀의 사연 3>

저는 드디어 취준생 신분을 탈출하고 첫 출근을 앞두고 있어요. 따로 복장 규율이 없으니 그냥 편하게 입어도 된다고 하지만 저에겐 정장을 입어야 한다는 것보다 편하게 입으라는 말이 더 어렵게 느껴지더라고요. 편하게 입으라고 마냥 편하게 입을 수 없는 이런 경우엔 대체 출근 룩을 어떻게 코디해야 할까요?

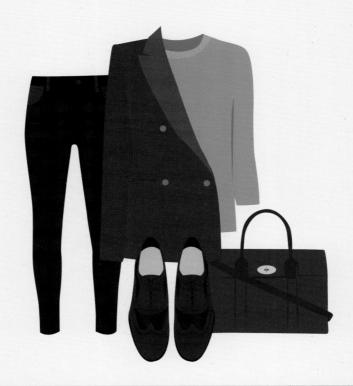

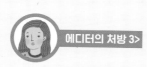

딱히 규율은 없지만 그렇다고 아주 편하게 입을 순 없는 미묘한 출근 룩으로 고민인 분들의 사연이 실제로 많이 접수되고 있는데요. 이럴 땐 한 가지 아이템은 포멀(갖춰 입은 느낌)하게, 한 가지 아이템은 편안한 것으로 혼합하여 착용하는 것을 추천합니다. 가령 점잖은 블레이저를 착용했다면 안쪽엔 가벼운 티셔츠를 매치할 수 있고, 딱 떨어지는 슬랙스를 착용했다면 상의는 편안한 니트를 매치하면 좋습니다. 회사에서 말하는 '편하게 입어도 된다'는 말은 '일하기 편한' 정도가 아닐까요.

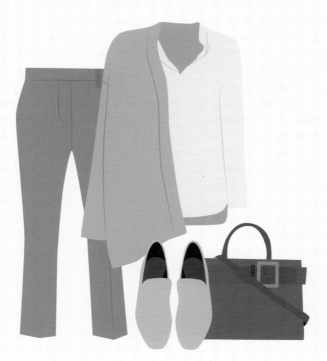

한번 사면
평생 입는
필수 아이템

장이 맛있어야 어떤 음식을 만들어도 맛이 있듯이, 코디 역시 '기본 아이템'을 잘 갖추는 것이 중요합니다. 기본을 확실히 해야 어떤 옷을 쇼핑해도 무난히 매치할 수 있으며, 여러 코디에 야무지게 활용할 수 있는 기술이 생긴답니다. 기본 아이템이 좋은 또 하나의 이유는 유행에 민감하지 않다는 거예요. 매 시즌마다 머리끝부터 발끝까지 모든 아이템을 장만하지 않아도 되니 절약은 덤입니다.

지금부터 유행이 아무리 빨리 변한다 해도 향후 10년은 끄떡없이 버티고 있을 '불굴의 기본 아이템'을 계절별로 나누어 알려 드리겠습니다. 아직 없는 아이템이 있다면 쇼핑 리스트 1순위로 올리면 어떨까요.

[봄]

봄, 가을과 같은 간절기는 매우 짧게 지나가기 때문에 트렌디한 아이템만 쇼핑했다간 한 달도 채 못 입고 들여놓고는 다음 해엔 '내가 대체 돈주고 이걸 왜 샀을까!' 후회만 하게 됩니다. 그래서 특히 간절기엔 기본에 충실한 디자인의 옷을 장만하는 것이 중요해요. 내년에도 내후년에도 꾸준히 입을 수 있는 베이직 아이템으로 선택하되, 봄 느낌은 산뜻한 컬러로 표현하세요.

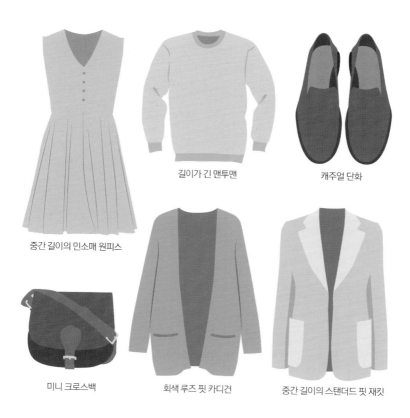

길이가 긴 맨투맨

캐주얼 단화

중간 길이의 민소매 원피스

미니 크로스백

회색 루즈 핏 카디건

중간 길이의 스탠더드 핏 재킷

1) 길이가 긴 맨투맨

이것저것 겹쳐 입는 레이어드 룩이 어려울 때는 이 아이템을 주목하세요. 스키니진에 단독으로 착용해도 특유의 도톰한 소재 덕에 따뜻하게 입을 수 있는 맨투맨! 특히 엉덩이를 덮을 정도로 길이가 긴 맨투맨이라면 간편하게 레깅스만 매치해도 좋아요. 나들이나 야외 활동이 많은 봄 시즌엔 이처럼 편안하게 코디할 수 있는 아이템이 꼭 필요하답니다.

→ 대체 아이템 _ 롱 후드티

2) 중간 길이의 스탠더드 핏 재킷

적당한 핏에 엉덩이를 덮고 허벅지 중간쯤까지 내려오는 재킷은 유행 타지 않고 꾸준히 즐길 수 있는 만년 필수템입니다. 스키니진과 티셔츠, 블라우스만 있으면 여기저기 쉽게 코디할 수 있는 것은 물론이고, 옅은 베이지라면 다양한 컬러의 아이템과 화사하게 매치할 수 있습니다. 컬러는 봄 느낌에 맞게 파스텔 컬러를 선택하는 것도 좋지만 밝은 컬러가 부담스럽다면 네이비가 두루두루 입기 좋습니다.

→ 대체 아이템 _ 트렌치 코트

3) 미니 크로스백

따뜻한 봄바람을 즐기며 편하게 걷기 위해선 크로스로
멜 수 있는 미니 백이 필수! 블랙보다 브라운이나 베이
지 계열의 컬러가 봄 시즌엔 활용도가 더 높습니다. 특
히 피부 톤과 흡사한 베이지 가방은 파스텔 톤 재킷과
무척 잘 어울리니 하나쯤은 꼭 소장하면 좋은 봄 시즌
필수 아이템입니다.

→ 대체 아이템 _ 미니 백팩

4) 캐주얼 단화

나들이 나가기 좋은 계절에 단화는 필수죠! 플랫슈즈도
좋지만 신발 바닥이 너무 납작하면 장시간 걸었을 때 발
목과 관절에 무리가 갑니다. 바깥 활동이 많아지는 봄
시즌엔 3cm 정도의 굽이 있는 로퍼나 쿠션감 있는 스니
커즈 등의 캐주얼 단화를 선택해 주세요.

→ 대체 아이템 _ 로퍼, 옥스퍼드화(끈을 매는 낮은 구두)

5) 회색 루즈 핏 카디건

회색 카디건은 어떤 컬러와 매치해도 무난히 어울릴 수 있다는 것이 장점입니다. 특히 어느 정도 도톰한 소재의 루즈 핏 카디건이라면 티셔츠, 블라우스, 셔츠, 가벼운 소재의 원피스 등 다양한 아이템과 쉽게 코디할 수 있어요. 카디건은 아침저녁으로 추울 땐 입고, 더운 낮 동안엔 벗어서 가볍게 들고 다니거나 가방에 걸칠 수 있기 때문에 봄 시즌 그 어떤 재킷들보다 실용적인 아우터입니다.

→ 대체 아이템 _ 가벼운 봄 니트

그밖에
볼
추천
아이템

- 셔츠나 블라우스에 겹쳐 입기 좋은 니트 조끼
- 어떤 바지에도 잘 어울리는 회색 스니커즈
- 유행 타지 않고 레이어드하기 좋은 청남방
- 카디건과 함께 코디하기 좋은 민소매 원피스

[여름]

여름은 디자인도 좋지만 소재를 잘 선택하는 것이 무척 중요해요! 같은
블라우스라도 봄엔 하늘하늘한 시폰, 가을엔 포근한 플란넬이 잘 어울
리며 여름엔 시원한 리넨이 제격입니다. 티셔츠나 원피스는 시원한 촉
감의 소재가 좋고, 땀으로 옷이 달라붙거나 움직이는 데 불편하지 않도
록 품이 넉넉한 것을 선택하세요. 더불어 세탁하기 수월한 소재라면 더
좋겠죠?

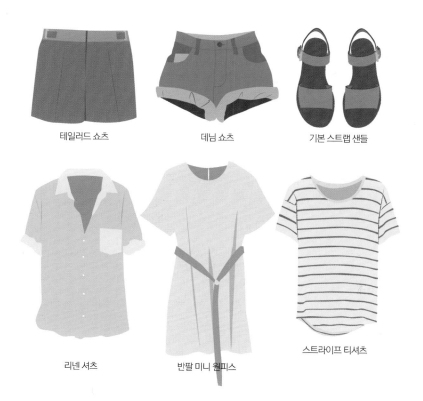

테일러드 쇼츠 데님 쇼츠 기본 스트랩 샌들

리넨 셔츠 반팔 미니 원피스 스트라이프 티셔츠

1) 데님 쇼츠(반바지) 또는 테일러드 쇼츠

사실 데님 쇼츠는 길이, 컬러, 헤짐 정도 등에 따라 은근히 유행을 타는 아이템이지만 워싱이 없고 적당히 여유 있는 핏에 짙은 컬러라면 반팔 티셔츠와 함께 꾸준히 즐길 수 있습니다. 밑위길이는 긴 편이 착용감도 좋고 활동하기 편해요. 또 지퍼를 여미는 부분까지 신축성이 있는 것이 좋아요. 보이시하고 캐주얼한 스타일을 즐긴다면 데님 쇼츠가 좋지만 이보단 심플하고 깔끔한 스타일을 선호한다면 테일러드 쇼츠가 괜찮습니다. 핏은 적당히 여유 있는 것이 좋은데요. 특히 네이비와 블랙이 가장 실용적입니다.

➔ 대체 아이템 _ 면 반바지

2) 반팔 미니 원피스

넉넉한 핏의 반팔 미니 원피스는 특별히 코디를 하지 않아도 단독으로 충분히 예쁘게 입을 수 있어서 여름 시즌을 휘어잡는 가장 강력한 아이템 중 하나입니다. 아침저녁에는 루즈 핏 카디건을 레이어드해도 좋고 샌들과 몇 가지 액세서리만 잘 선택하면 누구나 쉽게 코디할 수 있어 무척 실용적인 아이템이에요. 바지나 스커트보다 훨씬 착용감이 좋고 시원한 것 또한 장점입니다.

➔ 대체 아이템 _ 반팔 롱 티셔츠, 민소매 원피스

3) 스트라이프 티셔츠

여름을 더 여름답게 만들어 주는 스트라이프 티셔츠는 사실 어느 시즌에 착용해도 무리가 없을 정도로 활용도가 높은 아이템입니다. 그 자체로 옷차림에 포인트가 되어 주기 때문이죠. 베이직 룩, 심플 룩을 선호한다면 다양한 두께와 간격의 스트라이프 티셔츠를 컬러별로 소장해도 전혀 아깝지 않습니다. 가장 활용도 높은 디자인은 블랙, 네이비 등 짙은 바탕색 위에 잔잔한 화이트 스트라이프가 올라간 티셔츠입니다.

➡ 대체 아이템 _ 스트라이프 원피스

4) 기본 스트랩 샌들

매년 여름마다 특히 유행하는 샌들이 있지만 기본에 충실한 디자인은 언제 신어도 세련됩니다. 특히 컬러에 있어선 블랙보다 브라운, 베이지 등의 옅은 컬러가 훨씬 시원해 보이며 피부 톤과 잘 어우러져 다리가 길어 보입니다. 가느다란 끈이 교차되어 있는 글레디에이터 샌들이나 꼬임 장식이 들어간 디자인보단 1~2개의 폭 넓은 끈으로 깔끔하게 마무리되어 있는 디자인이 여러 코디에 무난히 매치할 수 있으니 꼭 참고해 주세요!

➡ 대체 아이템 _ 플랫폼 샌들(두꺼운 발판이 있는 샌들)

5) 리넨 셔츠

소재가 일 다 하는 여름 아이템에선 '리넨'만큼 매력적인 것이 또 없습니다. 그중 '리넨 셔츠'는 특유의 시원한 촉감 덕에 여름이어도 반팔이 아닌 긴팔 셔츠를 입고 소매를 두세 번 접어 입기도 합니다. 단독으로 착용할 뿐 아니라 안에 민소매 티셔츠를 입고 아우터처럼 걸치는 등 다양하게 연출할 수 있어서 무척 실용적인 아이템입니다. 여러 컬러가 있지만 가장 기본적이고 클래식한 화이트 리넨 셔츠가 활용도가 높으니 기억해 주세요!

→ 대체 아이템 _ 시폰 블라우스

그밖에 여름 추천 아이템

- 캐주얼 룩에 가볍게 들 수 있는 에코백
- 샌들 신기가 애매한 직장인들은 토 오픈 펌프스 (코 끝이 개방된 낮은 구두)
- 통풍 잘 되는 뜨개형 카디건

[가을]

가을은 클래식과 분위기의 계절! 기본 아이템을 잘 갖춰 두면 큰 도움
이 되는데요. 컬러에 있어선 브라운, 카멜색, 베이지, 카키색, 무채색을
적극 활용하세요. 계절의 길이가 길지 않은 만큼 쇼핑할 때도 가급적 소
개해 드리는 필수 아이템 위주로 장만하시는 것이 좋아요.

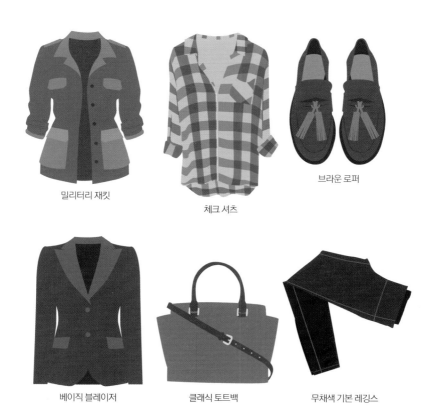

밀리터리 재킷

체크 셔츠

브라운 로퍼

베이직 블레이저

클래식 토트백

무채색 기본 레깅스

1) 밀리터리 재킷

흔히 '야상'이라 불리는 밀리터리 재킷은 군용 재킷을 변형한 옷으로 포켓, 끈, 스냅버튼(똑딱 단추) 등이 있어 부담 없이 편하게 착용할 수 있는 아우터입니다. 보통 브라운, 카키색처럼 톤 다운된 컬러로 나오기 때문에 피부 톤에 크게 구애받지 않아 더욱 실용적입니다.

→ 대체 아이템 _ 사파리 재킷(긴 소매의 가벼운 셔츠 재킷)

2) 베이직 블레이저

기본 디자인의 심플한 블레이저는 계절에 상관없이 꼭 갖고 있어야 할 필수 아이템으로 특히 블랙, 네이비, 베이지 세 컬러가 활용도가 높아요. 어깨선은 아래로 떨어지는 드롭 숄더 라인보다 어깨에 딱 맞게 어느 정도 각이 잡혀 있는 것이 좋고 전체적인 품은 적당히 여유 있는 스탠더드 핏이 가장 좋습니다.

→ 대체 아이템 _ 논칼라(옷깃 없는) 재킷

3) 무채색 기본 레깅스

블랙, 짙은 회색, 옅은 회색 레깅스는 모든 계절에 활용
가능하며, 어떠한 컬러와도 어우러질 수 있어 필수 중의
필수 아이템입니다. 시원한 소재로 제작된 여름용 레깅
스와 따뜻한 플리스나 기모 소재의 겨울용 레깅스도 있
으니 계절별로 장만해도 좋습니다.

➜ 대체 아이템 _ 허리에 고무줄이 들어간 밴딩 스키니진

4) 브라운 로퍼

컬러별로 소장해도 전혀 아깝지 않은 클래식 로퍼. 가을
엔 브라운을 적극 추천해요. 청바지는 물론 스커트, 미니
원피스 등에도 잘 어울려요. 아주 스포티한 옷을 제외하
고는 일상 룩, 출근 룩, 데이트 룩 등 어떤 룩에도 무난히
조합할 수 있습니다. 특히 브라운 로퍼는 투명 스타킹에
신으면 훨씬 자연스럽게 피부 톤과 어우러져 다리가 더
길어 보일 수 있습니다.

➜ 대체 아이템 _ 브라운 옥스퍼드화

5) 클래식 토트백

축 처지지 않고 탄탄하게 각이 잡혀 있는 사각의 토트백은 고가의 제품이라도 하나쯤 꼭 소장하고 있어야 할 아이템입니다. 가을 옷과 특히 잘 어울려 가을 필수 아이템으로 분류했지만 사실 계절에 상관없이 여기저기 두루 매치할 수 있는 가방입니다. 가장 추천하는 컬러는 브라운, 카멜색입니다.

→ 대체 아이템 _ 사첼백(손잡이가 있는 네모나고 단단한 느낌의 가방)

그밖에
가을
추천
아이템

- 재킷 류의 옷이 불편하다면 니트 코트
- 어떤 아우터와도 잘 어울리는 얇고 루즈한 베이직 티셔츠
- 로퍼에 착용하기 좋은 피부 톤 덧신
- 단독으로도, 레이어드 용으로도 좋은 체크 셔츠

[겨울]

겨울 아이템은 고가인 경우가 많아 되도록 여러 옷에 코디할 수 있는 활용도 높은 컬러와 디자인의 아이템을 선택하는 것이 관건입니다. 특히 코트나 점퍼 같은 아우터와 함께 착용하는 만큼 안에 받쳐 입는 옷 역시 아우터에 최적화된 디자인을 골라야 해요. 물론 겨울에 맞는 따뜻한 소재도 중요한 요소겠죠?

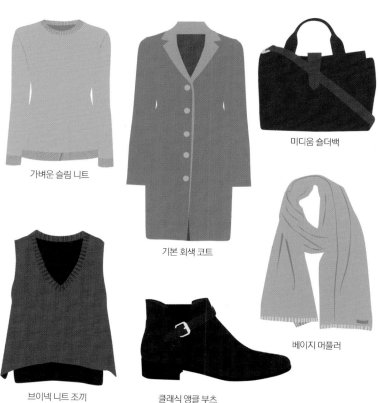

가벼운 슬림 니트

미디움 숄더백

기본 회색 코트

브이넥 니트 조끼

클래식 앵클 부츠

베이지 머플러

1) 가벼운 슬림 니트

아우터와 함께 착용해야 하는 겨울 니트는 단독으로 착용하는 가을 니트보다 오히려 얇고 가벼운 소재를 선택하는 것이 좋은데요. 어깨부터 착 떨어지는 찰랑거리는 니트라면 더없이 훌륭합니다. 소매 시작 부분이 넓은 가오리형 니트는 코트 안에 입으면 불편해서 실용도가 많이 떨어지니 주의하세요.

→ 대체 아이템 _ 가벼운 니트 원피스

2) 기본 회색 코트

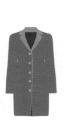

겨울 옷 중 가장 활용도 높은 아우터인 회색 코트는 안에 어떤 컬러의 옷을 입어도 잘 어울리니 없다면 반드시 장만해야 할 필수 중의 필수 아이템입니다.

코트는 가격대가 높아 컬러와 디자인별로 여러 벌을 구매하는 것이 어렵기 때문에 이렇게 활용도 높은 컬러로 하나 마련해 두면 유용해요. 같은 회색이라도 밝기에 따라 전혀 다른 느낌을 주기 때문에 화사한 스타일을 선호하거나 왜소한 체형이라면 밝은 회색을, 깔끔한 인상을 주고 싶거나 날씬해 보이고 싶다면 짙은 회색을 선택해 주세요!

→ 대체 아이템 _ 네이비 코트

3) 브이넥 니트 조끼

하나의 두툼한 옷을 착용하기보다 얇은 옷을 여러 개 레이어드하는 것이 보온에 더 효과적이라는 사실 아시죠? 따라서 두꺼운 니트 하나만 코트 안에 껴 입는 것보다 셔츠나 블라우스, 또는 얇은 니트 위에 니트 조끼를 덧입는 방식을 적극 추천합니다. 보온성도 높지만 니트 조끼는 소매가 없는 덕분에 코트 핏이 예쁘게 떨어지고 움직임도 편안하답니다.

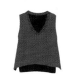

→ 대체 아이템 _ 민소매형 니트 원피스

4) 클래식 앵클 부츠

겨울에 가장 장만하고 싶은 부츠는 '롱 부츠'지만 결국 신고 나가는 건 '앵클 부츠' 아닌가요? 그만큼 활용도가 높고 부담 없이 접근할 수 있는 아이템이에요. 자주 착용하는 바지나 타이즈의 컬러와 흡사한 컬러라면 더 많이, 더 자주 신을 수 있습니다.

겨울엔 보통 짙은 청바지나 블랙 진, 블랙 스타킹을 착용하기 때문에 추천하는 컬러는 블랙, 짙은 브라운, 짙은 회색이에요. 이렇게 바지와 부츠의 컬러를 비슷하게 맞추면 다리가 훨씬 더 길어 보인답니다.

→ 대체 아이템 _ 첼시 부츠(옆선에 신축성 있는 고무 소재가 달린 부츠)

5) 미디움 숄더백

겨울엔 가방을 코트나 점퍼처럼 부피가 큰 아우터와 함께 착용하기 때문에 너무 작은 사이즈의 미니 백을 착용하면 전체적인 조화가 깨질 수 있어요.

반대로 지나치게 큰 사이즈의 가방 역시 무겁고 답답해 보일 수 있어 겨울 시즌엔 중간 크기의 토트백 겸 숄더백이 가장 활용하기 좋습니다. 만약 특별한 날을 위해 작은 체인백이나 핸드백을 매치해야 한다면 코트를 루즈 핏 대신 스탠더드 핏으로 선택해 전체적인 실루엣을 슬림하게 연출하면 좋습니다.

→ 대체 아이템 _ 학생들은 중간 크기의 백팩

6) 베이지 머플러

머플러는 중저가 상품으로 몇 가지 컬러를 준비해 두고 그날의 옷차림에 따라 적절한 컬러를 매치하는 방식을 추천해요. 만약 가장 활용도 높은 컬러를 고르라면 베이지와 회색이에요. 특히 베이지 머플러는 화장품이 묻어도 크게 티가 나지 않아 무척 유용합니다.

그밖에 겨울 추천 아이템

- 레깅스만 매치해도 좋은 롱 니트 또는 니트 원피스
- 따뜻하고 사이즈에 상관없는 니트 스커트
- 후드티나 머플러를 매치하기 편한 모자 없는 패딩 점퍼
- 발목 위까지 올라오는 니트 양말
- 유행 타지 않는 타탄체크의 캐주얼 코트

상의는
네크라인이
생명

상의를 조금 더 예쁘고 세련되게 입고 싶다면 자신의 체형에 잘 맞는 네크라인 옷을 선택하는 것이 중요합니다. 특히 목의 길이와 어깨의 실루엣, 상체의 통통함 정도에 따라 네크라인을 잘 선택하면 엄청난 체형 보정 효과를 볼 수 있어요.

네크라인은 크게 '일반 네크라인'과 옷이 목 위로 올라와 접어 입을 수 있는 '터틀 네크라인'으로 구분할 수 있습니다. 지금부터 이 두 유형에 해당하는 네크라인들의 디자인적 특징과 더불어 각 네크라인이 어떤 체형에 가장 잘 어울리는지 알아보겠습니다.

[일반 네크라인의 종류]

크루 네크라인

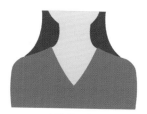

브이 네크라인

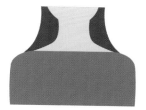

바토(보트) 네크라인

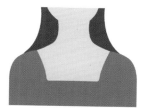

플로렌틴 네크라인

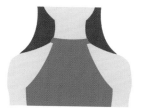

홀터 네크라인

오프숄더 네크라인

1) 크루 네크라인

목둘레가 목에 꼭 맞는 가장 기본 네크라인으로 캐주얼하고 귀여운 느낌을 주기 때문에 티셔츠, 맨투맨 등에서 많이 볼 수 있습니다. 크루 네크라인의 상의는 옷의 부피가 크거나 루즈한 실루엣이라면 답답해 보일 수 있어 상체가 통통하거나 가슴이 큰 체형은 피하는 것이 좋습니다.

👍 **추천** | 목이 길고 상체가 왜소한 체형

👎 **비추** | 목이 짧고 상체가 통통한 체형, 가슴이 큰 서구형 체형

2) 브이 네크라인

알파벳 V 모양으로 파임이 들어간 네크라인입니다. 목 부분 영역이 확장되어 시원한 인상을 주는 것이 특징입니다. 뾰족하게 마무리된 네크라인 덕에 상체가 슬림해 보일 수 있다는 것이 장점이에요! 하지만 브이도 브이 나름입니다. 세로 방향으로 좁게 내려가는 V가 아니라 승모근이 다 보일 정도로 넓게 퍼지는 V는 오히려 어깨와 목, 상체 쪽을 더 부각시킬 수 있기 때문에 꼼꼼하게 살펴봐야 합니다.

👍 **추천** | 목이 짧고 상체가 통통한 체형

👎 **비추** | 상체가 왜소하고 목이 긴 체형, 어깨가 좁은 체형

3) 바토(보트) 네크라인

흔히 '보트넥' 혹은 '입술넥'이라고 부르는 바토 네크라인은 어깨를 따라 직선으로 파인 네크라인입니다. 상체가 통통해서 어깨 각이 잘 보이지 않고 둥글려진 체형이 입으면 체형 보정 효과를 볼 수 있습니다. 또한 바토 네크라인은 지적이고 세련된 이미지를 주며, 티셔츠라할지라도 갖춰 입은 듯한 분위기를 연출합니다. 그래서 출근 룩에 활용하기 좋은 네크라인이에요. 다만 속옷의 어깨 끈이 보일 정도로 지나치게 옆으로 많이 파인 디자인의 옷은 활동하기 불편할 수 있어요.

👍 추천 | 어깨에 각이 없고 좁은 체형, 상체가 통통한 체형

👎 비추 | 어깨가 넓고 각진 체형, 목이 많이 짧은 체형

4) 플로렌틴 네크라인

플로렌틴 네크라인은 뒤집어 놓은 사다리꼴 모양으로 특히 얼굴형에 구애를 많이 받습니다. 네크라인이 각져서 둥근 얼굴형이 입으면 좋고, 반대로 얼굴형이 각지거나 뾰족하면 피하는 것이 좋습니다. 많이 파여서 시원시원해 보이는 느낌은 있지만 움직이기 불편할 수 있으니 활동적인 일을 할 때는 주의해 주세요.

👍 추천 | 목이 짧고 상체가 통통하나 가슴 볼륨이 크지 않은 체형

👎 비추 | 가슴이 크거나 어깨가 마른 체형

5) 홀터 네크라인

홀터 네크라인은 어깨와 등이 노출되고 끈 등으로 목 뒤쪽에서 묶어 입는 과감한 디자인의 네크라인입니다. 목에서 가슴까지는 노출이 없어 생각보다 활동하긴 편하지만 가슴이 크거나 목이 짧은 체형은 답답해 보일 수 있는 디자인입니다. 홀터 네크라인은 어깨 부분이 그대로 드러나 부각되기 때문에 어깨가 넓은 체형은 피하는 것이 좋습니다. 특히 여름 시즌 비키니에서 많이 볼 수 있는 디자인이니 수영복 선택 시 꼭 참고하세요!

◑ 추천 | 가슴이 작아 볼륨 있는 연출이 필요한 체형

◐ 비추 | 가슴이 크거나 어깨가 넓은 체형, 목이 짧은 체형

6) 오프숄더 네크라인

오프숄더 네크라인은 이름 그대로 어깨가 드러나도록 라인이 아래로 깊게 내려간 모양을 말하며 양쪽 어깨 모두가 노출되는 디자인과 한쪽만 노출되는 비대칭의 '원숄더'로 나뉩니다.

◑ 추천 | 어깨가 직선 형태로 평평하거나 어깨 끝이 솟은 체형

◐ 비추 | 승모근이 발달했거나 어깨가 아래로 처진 체형

[터틀 네크라인의 종류]

빌트업 네크라인

터틀 네크라인

카울 네크라인

1) 빌트업 네크라인

빌트업 네크라인은 옷이 목 위로 목의 1/2~ 1/3 정도까지 올라오는 디자인으로 흔히 '반 목폴라'라고 부릅니다. 목 전체를 덮지 않기 때문에 답답해 보이지 않아 목이 짧은 사람도 쉽게 즐길 수 있는 것이 장점입니다.

👍 추천 | 목이 짧아 일반 터틀넥 착용 시 답답함을 느끼는 사람

👎 비추 | 딱히 추천하지 않는 체형은 없음

2) 터틀 네크라인

목 위로 높게 올라와 한 번 정도 접을 수 있는 네크라인을 '터틀 네크라인'이라고 합니다. 일반적으로 '목폴라'라고 부르곤 하는데요. 따뜻한 착용감이 가장 큰 매력이며 포근한 감성을 불러일으킵니다. 풍성한 터틀넥은 따로 머플러를 착용하지 않아도 되어서 좋지만 목이 짧은 체형에겐 어울리지 않으니, 이런 체형은 가급적 타이트하게 목에 딱 붙는 얇은 터틀넥을 착용하는 것이 좋습니다.

👍 추천 | 목이 길고 어깨가 마른 체형

👎 비추 | 목이 짧은 체형, 가슴이 크거나 상체가 통통한 체형
(하지만 타이트한 터틀 네크라인은 OK)

3) 카울 네크라인

아래로 부드럽게 흘러내려 입체적인 주름이 지는 네크라인을 말합니다. 풍성하지만 목 위로 올라오는 디자인이 아니라서 목이 짧아도 무난히 착용할 수 있으며 얼굴이 작아 보이는 효과가 있습니다. 가슴 볼륨이 없는 체형에게도 도움이 되는 네크라인입니다.

추천 | 얼굴이 크고 가슴이 볼륨 없는 체형

비추 | 가슴이 크고 상체가 통통한 체형

체형별 추천 네크라인

상체가 전체적으로 통통한 체형 → 브이 네크라인, 빌트업 네크라인

상체와 가슴이 빈약한 체형 → 크루 네크라인, 터틀 네크라인

목이 짧은 체형 → 브이 네크라인, 플로렌틴 네크라인, 빌트업 네크라인

목이 길고 어깨가 마른 체형 → 터틀 네크라인, 크루 네크라인

어깨가 좁고 둥근 체형 → 바토 네크라인

어깨가 넓고 각진 체형 → 카울 네크라인, 플로렌틴 네크라인

옷걸이형 어깨 체형 → 옆으로 파임이 적은 바토 네크라인, 크루 네크라인

어깨가 위로 솟은 체형 → 오프숄더 네크라인, 브이 네크라인

바지는
길이와 핏이
다 한다

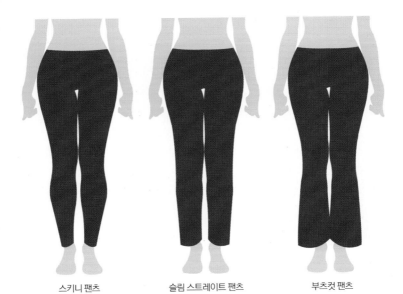

스키니 팬츠 슬림 스트레이트 팬츠 부츠컷 팬츠

옷을 고를 때 컬러, 소재, 디자인, 디테일 등 다양한 요소를 고려하지만 바지에 있어선 무엇보다도 체형에 맞는 '핏'이 최우선입니다. 그리고 그 핏에 가장 적합한 '길이'를 선택하는 것이 핵심! 핏과 길이가 전부라고 봐도 좋아요. 지금부터 실루엣에 따라 분류한 바지의 종류와 각각이 어떤 체형이 착용하기 좋은지 체크해 볼까요.

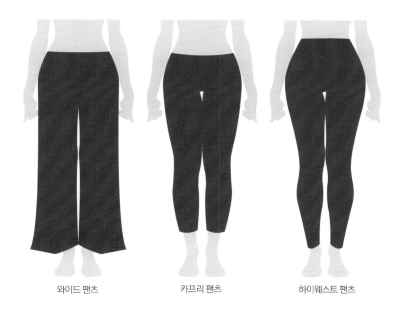

와이드 팬츠 카프리 팬츠 하이웨스트 팬츠

1) 스키니 팬츠

스키니 팬츠는 허리에서 엉덩이, 허벅지, 발목까지 전체적으로 타이트하게 딱 붙어서 다리의 실루엣이 그대로 드러나는 바지입니다. 케이트 모스가 처음 착용해 센세이셔널한 반응을 불러일으켰는데요. 한때의 유행으로 끝날 것 같았던 스키니 팬츠가 이제는 가장 많은 사람들이 착용하는 베스트 팬츠가 되었습니다. 스키니 팬츠는 허벅지와 종아리의 굴곡이 심하지 않고 다리가 긴 체형에게 가장 잘 어울리지만 길이가 긴 상의와 함께 매치한다면 체형에 크게 구애받지 않고 입을 수 있어요.

🔄 추천 | 골반이 넓고 허벅지와 종아리의 굴곡이
　　　　크지 않은 일자형 다리의 체형

🔄 비추 | 허벅지와 종아리가 올록볼록 볼륨 있는 체형,
　　　　다리가 짧은 체형

➕ **함께 입어요** | 루즈 핏 블라우스, 길이가 긴 롱 니트

2) 슬림 스트레이트 팬츠

슬림 스트레이트 팬츠는 허리와 엉덩이까지 타이트하게 붙고 허벅지부터 발목까지는 일직선으로 떨어지는 통이 좁은 바지입니다. 따라서 허벅지에 비해 종아리가 튼튼한 경우 체형 보정 효과를 볼 수 있습니다. 또한 바지 밑단 부분이 스키니진에 비해 여유가 있어 힐과 함께 착용하면 발목을 가녀려 보이게 연출할 수 있어요.

추천 | 허벅지에 비해 종아리가 발달한 체형

비추 | 종아리에 비해 허벅지가 발달한 체형

➕ **함께 입어요** | 베이직 재킷, 기본 또는 루즈 핏 상의

3) 부츠컷 팬츠

부츠컷 팬츠는 허벅지에서 무릎까지 타이트하게 떨어지다 무릎 아래로 통이 넓게 퍼집니다. 부츠를 바지 안에 넣어 신을 수 있다고 하여 붙여진 이름입니다. 다리 라인을 날씬하게 보정해 주는 효과가 가장 좋은 바지로 허벅지가 상대적으로 날씬해 보이고 튼튼한 종아리는 말끔히 가려지는 디자인이죠.

추천 | 다리 라인을 전반적으로 날씬해 보이게
　　　연출하고 싶은 경우

비추 | 다리가 짧거나 키가 작은 체형

➕ **함께 입어요** | 짧은 길이에서 중간 길이까지의 상의,
　　　스탠더드 핏 미니 재킷

4) 와이드 팬츠

와이드 팬츠는 풍성하게 퍼지는 실루엣으로 밑단과 다리 폭 전체가 넓은 바지를 총칭합니다. 바지 통이 넓어 다리 라인 전체를 커버할 수 있다는 장점은 있지만 상대적으로 옷이 몸에 붙는 아랫배와 엉덩이 쪽으로 시선이 집중되기 때문에 이 부분에 군살이 있다면 예쁜 실루엣을 만들어 내기 어렵답니다. 그래서 입기 만만해 보이지만 사실은 가장 입기 까다로운 바지 중 하나입니다. 타이트한 상의와 함께 매치해야 하기 때문에 바지의 여유 있는 실루엣과는 반대로 슬림한 체형이 잘 소화할 수 있어요.

🔄 **추천** | 전체적으로 슬림한 체형, 허리가 잘록한 체형

🔄 **비추** | 아랫배와 허리가 통통한 체형,

　　　　 엉덩이 실루엣이 네모난 체형

➕ **함께 입어요** | 짧은 미니 재킷, 딱 붙는 상의,

　　　　　　 넣어 입을 수 있는 블라우스

5) 카프리 팬츠

카프리 팬츠는 발목에서 5-8cm 정도 위로 올라간 8부 길이의 통이 좁은 바지입니다. 특히 종아리와 발목이 가는 체형이 착용하면 예쁘게 입을 수 있어요. 다리가 짧은 체형은 오히려 단점이 부각되어 보일 수 있으니 피해야 하는 아이템입니다.

추천 | 다리가 길고 슬림한 체형

비추 | 다리가 짧고 하체가 전체적으로 통통한 체형

함께 **입어요** | 짧은 길이의 상의, 적당히 루즈한 얇은 니트

6) 하이웨이스트 팬츠

하이웨이스트 팬츠는 배꼽 가까이까지 높게 올라오는, 밑위길이가 긴 바지를 말합니다. 아랫배까지 커버되어 짧은 상의를 입을 때 유리하며 복부 쪽을 눌러 주어 체형 보정 효과도 기대할 수 있습니다. 최근엔 일반 팬츠와 하이웨이스트의 중간 격인 '세미 하이웨이스트 팬츠'도 나오고 있어 편안하지만 부담스럽지 않게 하이웨이스트 팬츠를 즐길 수 있습니다.

추천 | 허리가 잘록하고 골반이 넓은 서구형 체형

비추 | 허리와 아랫배가 통통한 체형

함께 **입어요** | 크롭 탑을 포함한 짧은 길이의 상의, 루즈 핏 상의

원피스는
길이와
실루엣이
다 한다

[실루엣별 원피스 종류]

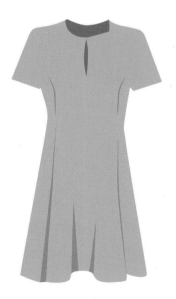

프린세스 드레스

슈미즈 드레스

잘 입은 원피스 한 벌은 다이어트 열 번 못지않게 몸의 실루엣을 살려주지만 잘못 입은 원피스는 오히려 내 몸의 온갖 단점을 부각시킬 수 있습니다. 원피스를 예쁘게 입으려면 '실루엣'과 '길이', 이 두 가지를 내 몸에 딱 맞게 선택하는 것이 중요한데요. 이 중 체형 보정 효과가 더 큰 '실루엣'부터 살펴보도록 할까요.

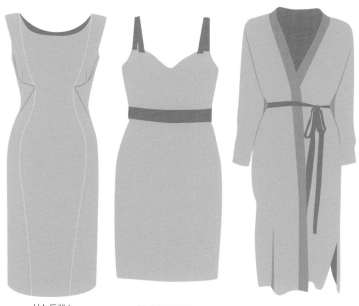

시스 드레스 엠파이어 드레스 랩 드레스

1) 프린세스 드레스

프린세스 드레스는 가장 전형적인 디자인의 원피스로 허리 이음선 없이 가슴부터 허리까지 상체는 딱 맞게, 허리 아래 스커트 부분에서는 퍼집니다. 이름에서 느낄 수 있듯 동화 속 공주님이 입을 법한 전형적인 실루엣으로, 풍성한 스커트가 허리는 잘록하고 다리는 슬림해 보이게 해요. 다양한 체형을 너그럽게 수용할 수 있는 성격 좋은 원피스랍니다. 허리 라인이 배꼽보다 손가락 한 마디 정도 위로 올라가 조금 높게 잡혀 있다면 다리가 더 길어보이고, 상대적으로 스커트가 퍼지는 시작점이 높아지기 때문에 똥배도 살짝 커버할 수 있습니다.

🔵 추천 | 대부분의 체형에 잘 어울림

🔴 비추 | 체형에 비해 복부만 과도하게 통통한 사람

2) 슈미즈 드레스

슈미즈 드레스는 어깨부터 스커트 끝까지 직선에 가까운 라인으로 내려가는 드레스입니다. 심플한 디자인으로 단정하고 세련된 인상을 주며 '미니멀 룩'을 선호하는 분들에게 추천하고 싶은 드레스입니다.

간결한 실루엣이라 접근하기 쉬워 보이지만 생각보다 체형에 구애를 많이 받아 가슴이 볼륨 있거나 전체적으로 통통한 체형이라면 허리 쪽에 옷이 붕 떠서 오히려 날씬해 보이기 힘든 디자인이에요. 다만 원피스를 너무 빳빳하지 않은 가볍고 부드러운 소재로 선택한다면 슬

림 벨트나 끈을 활용해 허리 라인을 잡아 줄 수도 있습니다.

🌑 추천 | 가슴 볼륨이 없고 전체적으로 마른 체형
🌑 비추 | 전체적으로 통통하거나 가슴이 볼륨 있는 체형

3) 시스 드레스

시스 드레스는 허리 부분이 이음선 없이 몸에 꼭 붙고, 전체적으로 슬림하게 떨어지는 디자인을 말하며 양옆으로 재봉선이 있는 것이 특징입니다. 몸의 라인이 그대로 드러나는 실루엣이라 특히 복부 쪽에 군살이 많거나 허리에서 골반까지의 라인이 일자로 떨어지는 체형에겐 추천하기 어려운 원피스입니다. 시스 드레스는 타이트하기 때문에 신축성 있는 소재를 선택하는 것이 중요한데요. 특히 앉을 때 옷이 많이 말려 올라가기 때문에 신축성은 물론이고 길이에도 각별히 신경 써 주세요.

🌑 추천 | 허리 쪽에 특히 군살이 없는 체형
🌑 비추 | 일자형 몸매, 똥배가 걱정인 사람

똥배가 걱정이지만 시스 드레스가 입고 싶다면 너무 꽉 끼지 않도록 한 사이즈 정도 여유 있게 선택해 주세요. 단, 사이즈가 늘어나면 어깨도 함께 커지기 때문에 민소매 디자인을 선택하고 카디건이나 재킷을 걸쳐 주는 것이 좋습니다. 짙은 색 시스 드레스 위에 그보다 밝은 색 아우터를 매치하면 통통녀도 시스 드레스를 입을 수 있습니다!

4) 엠파이어 드레스

엠파이어 드레스는 허리 라인이 가슴 바로 밑에서 시작하는 드레스로 '하이 웨이스트 드레스'라고 불리기도 합니다. 허리 라인이 높게 잡혀서 상대적으로 다리가 길어 보이며 동시에 가슴은 볼륨 있게 연출해 주기 때문에 동양인의 체형에 잘 어울려요. 비슷한 디자인으로 '베이비돌 드레스'가 있는데요. 엠파이어 드레스와의 차이라면 베이비돌 드레스는 주로 허리 라인에 주름이 잡히고 스커트 부분이 여유 있게 퍼지는 귀여운 느낌인 반면 엠파이어 드레스는 허리 라인만 높게 잡히고 스커트 부분은 차분하고 슬림하게 떨어지는 디자인입니다.

🙂 추천 | 볼륨 없는 가슴, 다리가 짧은 체형

🙁 비추 | 가슴이 볼륨 있는 서구형 체형

가슴이 볼륨 있는 체형도 배색을 잘 활용하면 엠파이어 드레스를 즐길 수 있어요! 비록 허리 라인은 높게 잡혔지만 가슴 쪽이 스커트 부분보다 짙은 색이라면 축소 효과를 통해 체형을 보완해 전체적인 균형을 맞출 수 있습니다.

5) 랩 드레스

랩 드레스는 옷을 포개듯 감싸는 형태로 버튼이나 끈 등으로 여미는 디자인을 말해요. 허리 라인이 강조되면서 앞자락이 겹쳐지는 디자인 덕에 가슴은 볼륨 있어 보이고 똥배는 살짝 감출 수 있어 원피스를 통해 체형 보정 효과를 노리는 분들에게 적극 추천하는 아이템입니다. 랩 드레스는 특유의 드라마틱한 실루엣도 매력이지만 그보다 더욱 여심을 사로잡는 부분은 '사이즈'에 있는데요. 보통 끈으로 품을 조절하기 때문에 체형에 따라 사이즈를 자유롭게 조절할 수 있다는 사실! 살이 조금 찌거나 빠져도 그에 맞춰 착용할 수 있어요. 겹쳐진 앞자락이 만드는 자연스러운 브이 네크라인이 목을 길어 보이게 만드니 하나쯤은 꼭 소장하세요.

👍 추천 | 대부분의 체형에게 추천

👎 비추 | 특별히 추천하지 않는 체형은 없음

볼륨 있는 체형의 경우 가슴 쪽에서 옷이 겹쳐진 부분이 살짝 들뜰 수 있습니다. 이럴 땐 작은 스냅버튼을 달아 겹쳐진 부분을 고정해 착용하면 좋은데요. 손재주가 없다면 세탁소를 적극 이용해 보세요! 저렴한 가격으로 불편한 부분을 말끔히 보완할 수 있습니다.

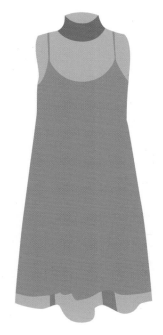

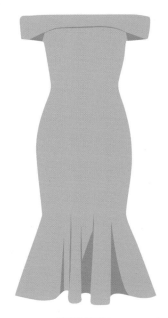

트라페즈 드레스 피시테일 드레스

6) 트라페즈 드레스

 트라페즈 드레스는 어깨가 아주 좁고 따로 허리 라인 없이 목 부분부터 스커트 밑단까지 넓게 퍼지는 A라인 드레스입니다. 허리를 잡아 주는 부분이 없어 볼륨 있는 서구형 체형엔 잘 맞지 않으며 지금껏 소개한 원피스들 중 깡마르고 왜소한 체형이 제일 잘 소화할 수 있는 디자인입니다. 또한 스커트 부분 폭이 넓어 외투를 착용하

기 까다롭기 때문에 여름에 단독으로 많이 입는 원피스입니다. 이렇게 허리 라인이 잡혀 있지 않은 원피스는 가볍고 부드러운 소재로 선택한 뒤 벨트나 끈을 활용해 라인을 잡아 줄 수 있습니다.

추천 | 볼륨이 없고 전체적으로 슬림한 체형

비추 | 가슴이 볼륨 있는 체형

7) 피시테일 드레스

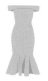

피시테일 드레스는 상체부터 엉덩이, 허벅지까지 타이트하게 맞고 스커트 밑단 부분만 마치 물고기의 꼬리처럼 퍼지는 드레스를 말합니다. 인어 같다고 하여 '머메이드 드레스'라고 부르기도 합니다. 볼륨 있는 체형이 착용하면 그 매력이 훨씬 배가 되며, 특히 골반이 넓어야 특유의 굴곡 있는 실루엣이 살아납니다. 그야말로 콜라병 몸매에 특화된 디자인이죠. 일상에서 즐기기엔 다소 무리가 있지만 예비 신부들 사이에서 웨딩드레스로 가장 인기 있는 디자인이니 서구형 몸매인 분들은 드레스 투어 때 꼭 입어 보세요!

추천 | 허리가 잘록하고 골반이 넓은 굴곡 있는 몸매

비추 | 골반이 좁고 굴곡이 없는 일자형 몸매

골반이 좁아 걱정이라면 보정속옷을 활용해 보세요! 흔히 '골반뽕'이라 부르는 보정속옷을 활용하면 일자형 몸매도 피시테일 드레스를 예쁘게 입을 수 있답니다!

에디터의 꿀TIP

지금까지 실루엣별 원피스의 종류와 각각이 어떤 체형에 적합한지 알아보았는데요. 이번엔 키와 다리 길이에 영향을 받는 원피스의 '길이'를 체크해 보겠습니다. 스커트의 길이 또한 같은 방식으로 점검할 수 있으니 참고해 주세요.

[길이별 원피스 종류]

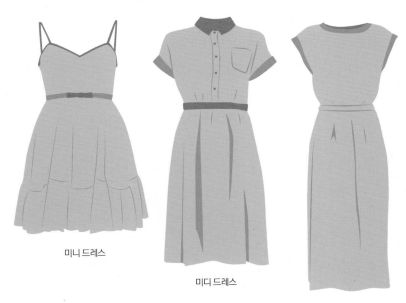

미니 드레스

미디 드레스

미디-롱 드레스

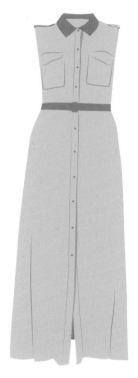

롱 드레스

맥시 드레스

1) 미니 드레스

미니 드레스는 스커트 부분의 길이가 무릎 위로 한 뼘 이상 올라가는 것을 말합니다. 특히 키가 아담한 분들이 잘 소화할 수 있는 길이로 아기자기한 매력을 발산할 수 있어요. 미니 드레스에도 앞서 살펴봤듯이 여러 종류의 실루엣이 있지만 만약 전체적으로 깡마르고 볼륨이 없는 체형이라면 허리 라인 없이 일자로 똑 떨어지는 '슈미즈 드레스'를 추천하며, 반대로 아담하지만 볼륨이 있는 체형이라면 '프린세스 드레스'를 선택해 주세요!

⭐ 어떻게 입어야 더 예쁠까?

미니 드레스는 앙증맞고 귀여운 느낌이어서 높은 하이힐보다 낮은 로퍼나 플랫슈즈와 함께 편안해 보이게 연출하는 것이 좋아요. 키가 큰 경우엔 미니 드레스가 과하게 짧아 보일 수 있는데요. 이럴 땐 길이가 긴 아우터를 매치해 균형을 맞춰 주세요.

2) 미디 드레스

미디 드레스는 스커트 길이가 딱 무릎 선에 떨어지는 것을 말해요. 단정하고 진중한 느낌을 주기 때문에 격식을 갖춰야 하는 자리나 면접, 미팅 등에 잘 어울리는 길이입니다. 미디 드레스는 거의 유일하게 모든 키에 잘 어울리는데요. 스커트 자체는 모든 체구에 잘 맞지만 키에 따라

신발의 종류나 아우터의 길이를 조금씩 달리하면 느낌이 확 달라져요. 즉, 미디 드레스는 그 자체보다 함께 매치하는 아이템에서 입은 사람의 센스를 엿볼 수 있다는 것!

⭐ 어떻게 입어야 더 예쁠까?

미디 드레스는 키가 작은 경우엔 5cm 이상 높은 굽의 신발에 매치하고 아우터는 허리까지 오는 짧은 길이로 선택해야 다리가 짧아 보이는 것을 방지할 수 있어요. 반대로 키가 크면 3cm 이하 낮은 굽의 신발에 착용하는 것이 좋고, 아우터의 길이는 원피스와 거의 동일하거나 오히려 훨씬 긴 맥시 타입으로 선택하세요.

3) 미디-롱 드레스

미디-롱 드레스는 스커트 밑단이 무릎 아래로 내려가지만 종아리의 절반 이상은 덮지 않는 길이입니다. 어떻게 보면 애매한 길이로 확실히 키가 큰 분들이 훨씬 잘 소화할 수 있는 드레스입니다. 종아리 부분이 반 정도만 보이기 때문에 오히려 완전히 가려지는 롱 드레스보다 훨씬 다리가 짧아 보일 수 있어요. 하지만 원피스가 아니라 스커트라면 또 이야기가 달라지는데요. 슬림한 H라인이 아니라 허리는 꼭 맞고 아래는 풍성하게 퍼지는 '풀 스커트'라면 키가 작은 분들도 충분히 미디-롱 길이의 스커트를 예쁘게 소화하실 수 있답니다!

⭐ 어떻게 입어야 더 예쁠까?

미디-롱 드레스는 슬림한 실루엣으로 선택하세요. 물론 허리 라인은 잘록하게 들어가는 게 예쁩니다. 앞서 소개한 실루엣들 중엔 '시스 드레스'와 '피시테일 드레스'가 미디-롱 길이에 가장 적합한 디자인입니다. 미디-롱 드레스에서 매치하기 까다로운 부분은 아우터의 길이인데요. 보통은 아주 짧게 허리까지만 오는 길이의 아우터가 가장 잘 어울립니다.

4) 롱 드레스

롱 드레스는 옷이 발목까지 내려가는, 길이가 긴 원피스를 말합니다. 물론 키가 큰 분들이 더 잘 소화할 수 있지만 키가 작은 분들도 짧은 아우터를 매치한다면 의외로 수월하게 입을 수 있답니다. 키가 작으면 꼭 모든 길이를 짧게만 선택해야 한다고 생각하기 쉬운데요. 사실 길이 자체보단 어떠한 아이템과 함께 매치하느냐가 더 중요합니다.

⭐ 어떻게 입어야 더 예쁠까?

봄, 가을엔 하늘거리는 롱 드레스 위에 투박한 라이더 재킷이나 박시한 테일러드 재킷을 걸쳐도 좋고, 니트나 맨투맨을 레이어드해 믹스매치 룩을 선보일 수도 있어요! 롱 드레스 특유의 드라마틱한 감성을 최대한 일상적으로 활용하려면 신발은 힐이나 펌프스보다는 샌들, 스니커즈, 단화 등을 선택하는 것이 좋습니다.

5) 맥시 드레스

맥시 드레스는 바닥에 끌릴 정도로 긴, 발등을 모두 덮
는 길이입니다. 기본적인 성격은 롱 드레스와 흡사하지
만 어떻게 코디하느냐에 따라 데일리 룩으로 활용할 수
있는 롱 드레스와는 달리 맥시 드레스는 특별한 날이 아
니면 일상에서 즐기기엔 무리가 있는 길이죠.

우리 인생에 맥시 드레스를 입을 수 있는 순간이 있다면
아마 바캉스 룩의 '비치 드레스'를 입는 경우나 웨딩 촬
영 정도일 텐데요. 그만큼 드라마틱하고 환상적인 분위
기를 연출하는 건 사실입니다. 특수한 아이템이기 때문
에 특별히 어떠한 체형에 어울리고, 어울리지 않고는 없
습니다. 맥시 드레스는 그냥 '이런 길이가 있구나' 하고
알아 두는 정도면 충분해요.

아우터의
길이와 핏을
선택하는 노하우

실전 옷 고르는 꿀팁

한여름을 제외하면 우리는 얇은 재킷이건 두툼한 코트건 무언가를 꼭
옷 위에 걸치게 됩니다. 어떨 땐 위에 걸친 아우터가 코디 전체를 살리
는 역할을 하는가 하면 반대로 잘 차려 입은 옷이 잘못 선택한 아우터
하나로 스타일이 죽는 경우도 있습니다. 그만큼 안에 매치한 옷과 아우
터의 조합은 스타일링에 있어 상당히 중요하다는 말씀! 특히 가장 바깥
쪽에 착용해 제일 먼저 눈에 들어오는 아이템이기에 아우터를 선택할
때는 신중에 신중을 기해야 합니다.

아우터 선택에 있어서 가장 중요한 것은 첫째도 둘째도 '길이'입니다.
안에 착용하는 옷의 스타일은 물론, 개인의 체형과 키에 따라 아우터의
길이를 달리해야 하는데요. 지금부턴 아우터의 길이에 따라 어떤 체형
이 잘 소화할 수 있으며, 또 어떤 옷 스타일에 착용하는 것이 적절한지
하나씩 체크해 보도록 하겠습니다.

[아우터의 길이 종류]

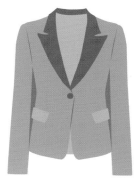

짧은 길이의 아우터

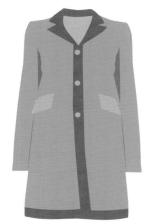

미디 길이의 아우터

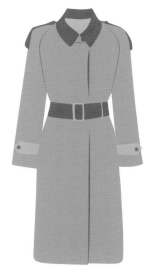

미디-롱 길이의 아우터

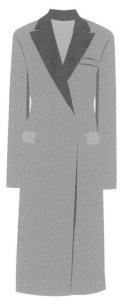

롱 길이의 아우터

1) 허리까지 오는 짧은 길이의 아우터

엉덩이를 덮지 않고 허리 라인에서 끝나는 짧은 길이의 아우터는 귀엽고 사랑스러운 느낌이 있어서 키가 작고 아담한 체구인 분들이 착용하기 좋습니다. 단, 키가 작아도 상체가 통통하거나 가슴이 볼륨 있다면 아우터가 붕 떠서 예쁜 실루엣을 만들기 어려우니 이러한 경우 옷깃의 크기가 작고 어깨에서 옷이 무게감 있게 착 떨어지는 소재로 선택하세요.

보통 짧은 아우터는 루즈 핏보단 몸에 꼭 맞게 나오는 경우가 많아서 바지는 타이트한 스키니진보다 부츠컷이나 스트레이트 팬츠가 잘 어울립니다. 스커트를 같이 입는다면 H라인보다 A라인 스커트가 전체적인 균형 면에서 훨씬 적합합니다. 특히 스커트는 미니, 미디 길이보다 롱 스커트가 좋은데요. 이렇게 짧은 것과 긴 것, 타이트한 것과 루즈한 것을 공존시켜 조화를 만드는 것이 실패 확률이 적은 코디법입니다.

🌀 추천 | 키가 작고 상체에 볼륨이 없는 체형

➕ 함께 입어요 | A라인 스커트, 롱 스커트, 스트레이트나 부츠컷 팬츠

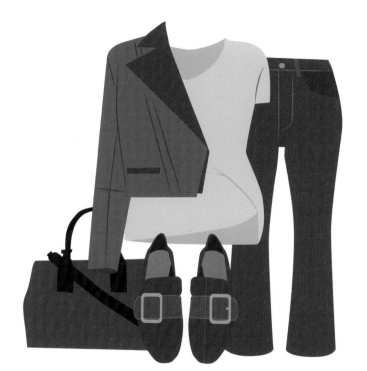

2) 허벅지 중간까지 오는 미디 길이의 아우터

 엉덩이를 덮고 허벅지의 중간까지 내려가는 미디 길이의 아우터는 키와 체형에 상관없이 누구나 쉽게 즐길 수 있다는 점이 매력입니다.

하지만 쉬운 게 있다면 어려운 것도 있는 법이죠. 미디 길이의 아우터는 함께 착용할 옷들을 조금 신중하게 선택해야 합니다. 우선 아우터가 엉덩이를 덮게 되면 하의의 핏은 가급적 타이트한 편이 좋습니다.

바지는 그래서 스키니진 하나로 충분히 해결되지만 원피스와 스커트는 조금 애매합니다. 하지만 H라인의 미니 원피스, 미니 스커트로 무난하게 코디할 수 있으니 잘 활용해 주세요.

🐥 추천 | 모든 체형이 무난하게 소화할 수 있음

➕ 함께 **입어요** | 스키니진, H라인 미니 스커트, H라인 미니 원피스

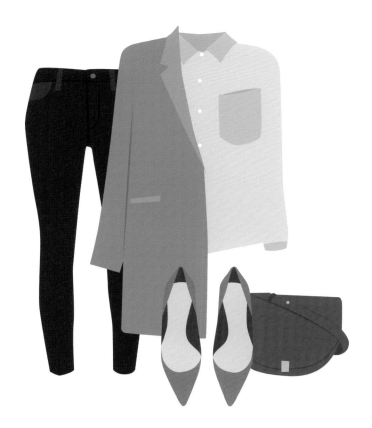

3) 무릎 선에서 떨어지는 미디-롱 길이의 아우터

무릎 선에서 떨어지는 미디-롱 길이의 아우터 역시 키
와 체형에 특별히 영향을 받지 않기 때문에 누구나 수월
하게 소화할 수 있습니다.

바지를 같이 입을 때는 대단한 패션 피플이 아니라면 스
키니진을 200% 적극 추천합니다. 그리고 이 길이의 아
우터는 바지보단 원피스나 스커트와 함께 조합하는 것
이 더 쉽습니다.

무릎 길이의 아우터를 원피스, 스커트와 함께 입을 땐
스커트의 밑단이 아우터 밖으로 나오지 않도록 하는 것
이 포인트입니다. 어설프게 밑단이 아우터 밖으로 빼꼼
드러나는 미디-롱 스커트나 롱 스커트는 가급적 피하는
편이 좋겠죠?

🙂 **추천** | 모든 체형이 무난하게 소화할 수 있음

➕ **함께 입어요** | 미니 원피스, 미니 스커트, 스키니진

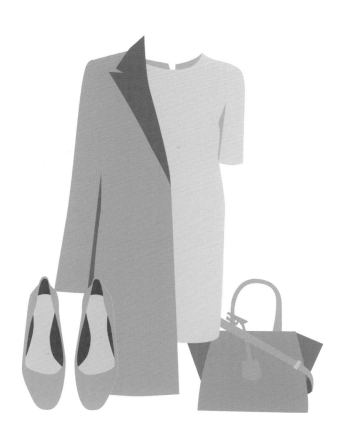

4) 무릎 아래로 내려가는 롱 길이의 아우터

무릎 아래로 내려가는 롱 길이의 아우터는 확실히 키가
큰 분들에게 잘 어울립니다. 물론 아담한 체구라도 스타
일링이 만렙이라면 길이가 긴 아우터도 충분히 멋지게
소화할 수 있지요. 하지만 아직 무지렁이 단계라면 가급
적 피하는 것이 좋습니다. 왜 그럴까요?

분명 앞에서 봤을 땐 괜찮았는데 뒷모습을 보면 코트 밖
으로 너무나 조금 보이는 다리에 좌절하기 일쑤거든요.
스타일링에서는 옷을 '잘 입는 것'도 중요하지만 '이상하
지 않게' 입는 것도 중요해요.

롱 아우터는 특히 미니 스커트나 원피스와 잘 어울리며
바지를 매치하면 타이트한 스키니진이 제일입니다. 이
때 아우터는 반드시 오픈해서 입어 주세요. 롱 아우터의
또 다른 장점은 아우터 길이가 충분하기 때문에 미디 스
커트나 미디-롱 스커트를 입어도 밑단이 어설프게 드러
나지 않아 예쁘게 입을 수 있다는 것이에요!

🔵 추천 | 키 큰 체형

➕ 함께 입어요 | 스키니진, 미니 ~ 미디-롱 스커트나 원피스

아우터 선택에 있어 '길이' 다음으로 중요한 것은 바로 '핏'입니다. 핏은
크게 몸에 꼭 맞는 '슬림 핏'과 적당히 맞는 '스탠더드 핏', 그리고 아주
넉넉한 '루즈 핏', 이 세 가지로 나눌 수 있습니다. 이제부터는 아우터
각각의 핏에 따라 안에 어떤 옷을 입어야 하는지, 또 어떠한 체형이 해
당 핏을 가장 잘 소화할 수 있는지를 살펴볼까요.

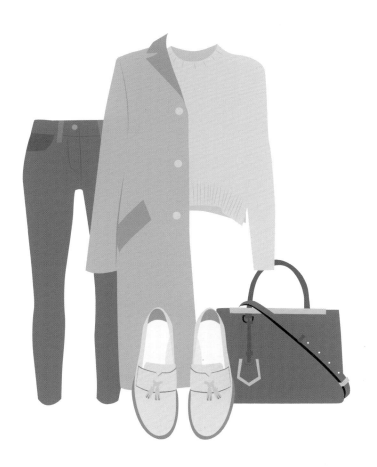

[아우터의 핏 종류]

슬림 핏 아우터

스탠더드 핏 아우터

루즈 핏 아우터

1) 슬림 핏 아우터

몸에 꼭 맞는 슬림 핏 아우터는 안에 입은 옷이 조금이라도 도톰하면 활동하기 불편해지는 데다 옷의 핏도 예쁘게 나오지 않아요. 그래서 이너 선택이 가장 까다롭습니다. 슬림 핏은 코트보다는 주로 짧은 카디건이나 재킷에서 볼 수 있는데요. 가급적 소매가 없는 민소매 블라우스나 원피스와 함께 입어 주세요. 원피스 소재도 블라우스처럼 가볍고 얇은 것이 좋은데, 만약 긴 소매의 상의나 원피스를 입는다면 돌먼(가오리형) 슬리브는 꼭 피해야 해요! 아무리 소재가 가벼워도 넓은 암홀의 옷은 슬림 핏 아우터 안에 입으면 불편하답니다.

슬림 핏 아우터는 길이보다는 함께 매치하는 아이템을 타이트한 것으로 선택해 착용감을 우선시하고, 안에 입은 옷이 쭈글쭈글 울지 않도록 신경 써 주는 것이 가장 중요합니다. 슬림 핏 아우터는 체형에 있어선 상체가 보통 정도이거나 왜소한 분들에게 추천하는데요. 이 말에 갸우뚱하신다면 아마 '통통할수록 몸에 꼭 맞게 입어야 한다'라는 속설 때문이겠죠?

이 속설에서 '몸에 꼭 맞게'는 어느 정도를 의미할까요? 이 말에서 '꼭 맞게'란 상체의 라인이 다 드러날 정도의 타이트한 '슬림 핏'이 아니라 크지도 작지도 않은 적당한 '스탠더드 핏'입니다. 상체가 통통한 체형이 지나치게 꽉 끼는 아우터를 입을 경우 팔뚝과 상체의 실루엣이 그대로 드러나 라인이 예뻐 보이지 않으니 참고해 주세요!

⟳ **추천** | 상체 볼륨이 보통이거나 왜소한 체형

➕ **함께 입어요** | 민소매 블라우스, 민소매 원피스, 얇고 가벼운 소재의 상의

2) 스탠더드 핏 아우터

어깨가 크지도 작지도 않게 잘 맞고, 품은 주먹 하나가 여유롭게 들어갈 수 있는 핏의 아우터입니다. 모든 체형이 무난하게 소화할 수 있는 성격 좋은 핏이에요. 통통한 체형은 날씬해 보일 수 있고, 왜소한 체형은 몸의 실루엣을 적당히 만들어 주어 여러모로 체형 보정 효과가 좋습니다.

즉, 길이에 있어서 가장 무난한 미디 길이와 핏에 있어서 가장 무난한 스탠더드 핏이 만난 '스탠더드 핏 미디 길이의 아우터'는 최강 아우터라고 부를 수 있겠습니다!

스탠더드 핏 아우터는 함께 입는 옷에 크게 제약은 없지만 안에 입을 상의를 과하게 두툼하지 않은 소재로 선택해야 예쁜 실루엣을 유지할 수 있답니다.

⟳ **추천** | 모든 체형이 무난하게 소화할 수 있음

➕ **함께 입어요** | 과하게 두툼하지 않은 소재의 상의

3) 루즈 핏 아우터

어깨선이 입은 사람의 실제 어깨보다 훨씬 아래로 내려
간 '드롭 숄더' 스타일로 전체적인 품 역시 매우 넉넉합
니다. 루즈 핏 아우터는 두께에 따라 어울리는 체형이
각각 다른데요. 카디건이나 재킷처럼 가벼운 소재는 보
통에서 약간 통통한 체형까지 무난히 소화할 수 있지만
왜소한 체형은 오히려 지나치게 옷이 커 보여 어울리지
않아요. 반대로 두툼한 코트나 점퍼는 어깨 라인이 그대
로 드러나지 않아 왜소한 체형도 잘 소화할 수 있지만
상체가 통통한 사람이 입으면 과하게 부해 보일 수 있으
니 주의해야 하는 핏 중 하나입니다.

루즈 핏 아우터는 안에 다양한 실루엣의 상의를 매치할
수 있다는 것이 장점입니다. 단, 아우터 밖으로 보이는
바지만큼은 타이트한 스키니진으로 선택해 주세요.

🐾 **추천** | 얇은 소재는 보통에서 통통 체형까지 OK

　　　　두툼한 소재는 왜소한 체형에게 적합

➕ **함께 입어요** | 타이트한 바지, 상의 핏은 자유롭게 선택

신발 고를 때
제일
중요한 것은?

밑단이 넓은 부츠컷 팬츠에 플랫슈즈를 신으면 왜 어색할까?

카키색 바지에 하늘색 스니커즈를 신으면 왜 이상할까?

슬랙스에 워커를 신으면 왜 없어 보이지?

혹시 이런 고민을 해 보셨나요? 꼭 위와 똑같진 않더라도 옷까진 좋았는데 신발만 신으면 어딘지 모르게 이상하고 어색하다는 느낌이 든 적 있다면 아직 신발을 선택하는 스킬이 부족하기 때문일지도 몰라요. 신발은 시선이 가장 마지막에 도달하는 위치에 있어 자칫 대수롭지 않게 여길 수 있죠. 하지만 잘못 선택한 신발 하나가 공들여 쌓은 열 센스를 무너뜨릴 수 있어요. 가끔은 무난한 코디에 신발이 화려한 포인트 요소로 활용되기도 하지만 현실 코디에선 '조화로움'에 더욱 집중하는 것이 좋습니다. 이 조화로움은 '하의의 컬러와 실루엣' 그리고 '전체적인 콘셉트'를 생각하면 어렵지 않습니다.

[하의의 컬러와 디자인에 따른 신발 선택법]

1) 무난하고 실패 없는 컬러로 선택하기

하의는 신발과 가장 가까운 위치에 있어서 신발을 고르는 데 큰 영향력을 행사합니다. 실패 확률이 제일 낮은 방법은 하의와 똑같거나 거의 흡사한 컬러의 신발을 선택하는 것입니다. 다리가 길어 보이는 장점까지 있으니, 어떤 색 신발을 신어야 할지 도저히 모르겠다면 무조건 이 방법이에요. 바지를 입었을 땐 바지와 같은 색의 신발을, 스커트를 입었을 땐 스타킹 컬러에 맞춰 신발의 컬러를 선택합니다. 블랙 스타킹을 신었다면 블랙 신발을, 투명 스타킹을 신었다면 베이지 신발을 신으면 좋겠죠? 스커트를 입을 땐 스커트가 아닌 신발과 가장 가까운 다리의 컬러에 맞춘다는 것이 포인트입니다!

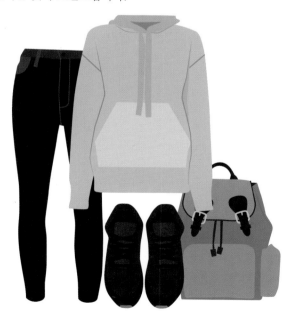

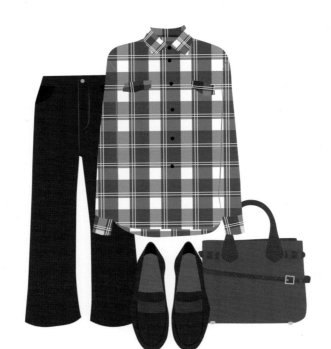

2) 하의의 실루엣에 따라 신발 디자인 선택하기

하의 중에선 바지, 바지 중에선 부츠컷이나 와이드 팬츠가 신발을 선택할 때 가장 까다로운 아이템입니다. 스커트는 아이템 자체로 어떤 신발과 어울리는지 아닌지를 살피는 것보다 뒤에서 설명할 코디의 전반적인 콘셉트를 기준으로 살피는 것이 더 좋습니다. 타이트하게 붙는 스키니진도 힐, 단화, 부츠 등 대부분의 신발과 잘 어울려 이 또한 코디의 콘셉트에 따라 매치하면 좋습니다.

문제는 부츠컷이나 와이드 팬츠처럼 밑단이 넓은 바지입니다. 밑단이 넓은 바지엔 신발의 디자인이 너무 투박한 것도, 또 너무 날렵한 것도 피해 주세요. 플랫슈즈, 스트랩 샌들, 스틸레토 힐처럼 폭이 좁고 발이

부츠컷과 와이드 팬츠에 잘 어울리는 신발

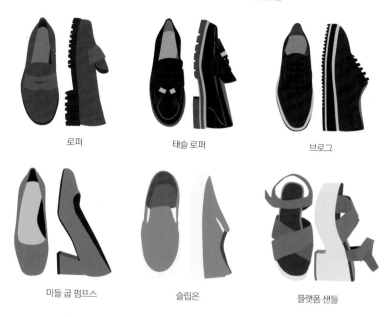

로퍼 태슬 로퍼 브로그

미들 굽 펌프스 슬립온 플랫폼 샌들

작아 보이는 신발들은 바지 밑단과 너무 대조적인 느낌을 주어 어색하고, 반대로 앵클 부츠, 스니커즈처럼 부피감이 큰 신발은 바지 밑단의 넓은 폭과 만나 하단 부분이 과하게 묵직해 보여 어딘가 이상합니다. 즉 균형을 잘 맞춰야 해요. 이렇게 밑단이 넓은 바지엔 로퍼, 플랫폼 샌들, 미들 굽 펌프스처럼 부피감이 적당한 신발을 매치하는 것이 좋습니다.

밑단이 과하게 넓지 않은 세미 부츠컷은 비교적 다양한 신발을 매치할 수 있어요!

[콘셉트에 따른 신발 선택법]

물론 스타일링 만렙이라면 어떠한 틀에 구애받지 않고 자유롭게 믹스
매치를 시도할 수 있겠지만 아직 부족하다 느껴진다면 '믹스매치'가 '미
스매치'가 되지 않도록 각 콘셉트에 맞는 신발을 알아 두면 유용해요.
그림을 보며 각 스타일별로 어울리는 신발들을 살펴보겠습니다.

캐주얼 룩

😊 어울리는 신발 | 스니커즈, 단화, 첼시 부츠(앵클 부츠), 로퍼

☹ 어울리지 않는 신발 | 펌프스, 스틸레토 힐, 부티 힐

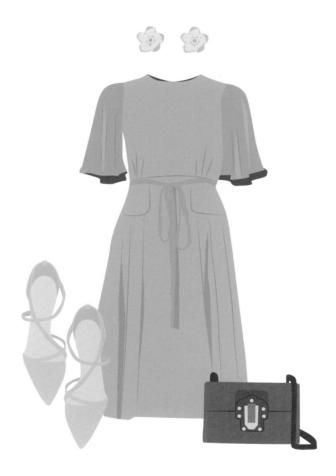

로맨틱 룩

어울리는 신발 | 펌프스, 플랫슈즈, 장식이 올라간 로퍼, 부티 힐

어울리지 않는 신발 | 스니커즈, 밀리터리 부츠, 플랫폼 샌들

미니멀 룩

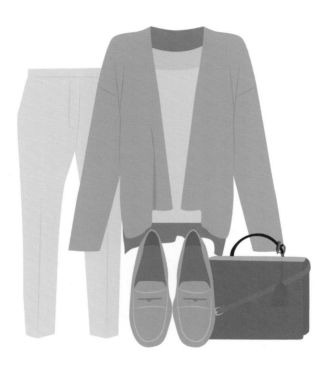

⏺ 어울리는 신발 | 낮은 굽 로퍼, 중간 굽 로퍼, 넓은 스트랩 샌들

⏺ 어울리지 않는 신발 | 장식이 들어간 펌프스, 높은 힐, 스니커즈

걸리시 룩

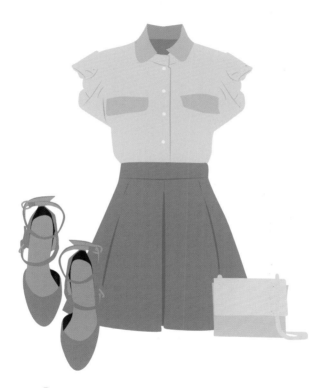

🟢 어울리는 신발 | 단화, 로퍼, 메리제인 펌프스, 옥스퍼드화

🔵 어울리지 않는 신발 | 스틸레토 힐, 스니커즈, 단화

매니시 룩

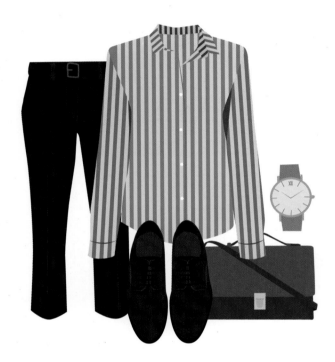

🖐 어울리는 신발 | 로퍼, 브로그, 옥스퍼드화, 첼시 부츠

✊ 어울리지 않는 신발 | 펌프스, 스틸레토 힐, 플랫슈즈

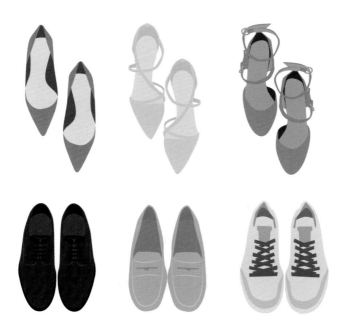

스틸레토 힐 앞코가 뾰족하며 신발의 폭이 좁고 뒤축이 높은 하이힐 구두

펌프스 잠금 장치가 없고 발등이 파인 구두

부티 힐 발목까지 오는 길이의 부츠

앵클 부츠 발목까지 가려지는 정도의 부츠로 부티 힐보다 살짝 긴 부츠

메리제인 펌프스 발등 부분에 끈이 연결된 여성 구두

옥스퍼드화 끈을 매는 낮은 구두

공들여 산 신발, 잘 보관하기!

신발을 오래 신으려면 보관할 때 습기를 막고 신발 틀을 유지해 주는 것이 관건입니다. 일단 신발장의 위치는 습기에 취약하지 않은 곳이면 좋고, 신발장에 제습제를 두는 것도 도움이 됩니다. 신발 모양의 변형과 뒤틀림을 방지해 주는 '슈 트리'라는 것도 있는데요. 고가의 가죽 신발을 보관할 용도라면 하나쯤 소장해도 좋지만 보통은 신문지를 구겨 넣어 모양을 잡아 주는 것만으로도 충분합니다. 도시락용 김에 들어 있는 작은 제습제를 신발 안에 하나씩 넣어 보관하는 것도 좋은 방법이에요!

센스 있는
가방의 매칭

신발만큼이나 중요한 또 하나의 아이템, 가방! 정장에 쇼퍼백을 매치하거나 스포티 룩에 미니 체인백을 매치하는 등골이 오싹한 경험은 하지 않아야겠지요? 가방은 코디의 콘셉트와 상황에 맞는 디자인과 크기를 선택하는 것이 핵심입니다.

다섯 가지 상황과 각 콘셉트에 맞게 #태그를 달아 놓았어요. 그림의 코디들을 보며 각각에 어울리는 가방은 물론 상황에 따라 피해야 하는 가방까지 체크해 보세요!

#데일리 룩 #캐주얼 룩 #일상 코디 #베이직 룩

일상에서 쉽게 여기저기 들고 다닐 수 있는 가방은 크기, 모양, 컬러까지 모두 적당해야 합니다. 모양은 사각형의 실루엣이지만 너무 날렵하게 각이 잡힌 것보단 조금 더 편안한 실루엣이 좋고, 크기는 크지도 작지도 않은 미디 사이즈가 적당합니다. 캐주얼 룩, 베이직 룩에는 카멜색, 브라운, 짙은 베이지 가방이 잘 어울리며 블랙과 짙은 회색도 활용도가 높습니다. 평상시에 사용할 가방이라면 실용적인 부분도 간과할 수 없습니다. 그래서 뚜껑이 있어 이중 삼중의 잠금이 들어간 가방보다는 간편하게 물건을 꺼낼 수 있는 오픈 형이나 지퍼 형이 좋아요. 자주 사용하는 작은 소지품들을 수납할 수 있도록 속주머니가 들어간 디자인을 선택하는 것도 방법입니다. 상황에 따라 어깨에 쉽게 걸칠 수 있도록 어깨 끈이 포함된 제품도 고려해 보세요.

❌ **이것만은 피해 줘!** 지나치게 탄탄하게 각이 잡힌 가방, 트렌디하고 디자인이 독특한 가방

#출근 룩 #면접 코디 #매니시 룩 #심플 룩 #놈코어

출근 룩처럼 깔끔하고 단정한 느낌이 필요한 코디에선 탄탄하게 각이 잡힌 사각형 모양의 가방을 선택하세요. 또한 소지품이 보이거나 쉽게 쏟아지지 않도록 오픈 형 가방을 피하고, 크기는 서류 등을 수납할 수 있는 정도가 실용적입니다. 최대한 심플한 가방을 선택하는 것이 스타일을 방해하지 않으니 주머니가 많거나 화려한 버클, 스터드 장식(금속 장식)이 있는 가방은 최대한 피하는 것이 좋습니다. 컬러는 가급적 짙은 편이 더욱 진중하고 지적인 인상을 준답니다. 추천 컬러로는 블랙, 네이비, 짙은 브라운 등이 있습니다.

❌ 이것만은 피해 줘! 축축 처지는 소재의 가방, 둥근 형태의 가방, 장식이 많이 들어간 가방, 화려한 컬러의 가방

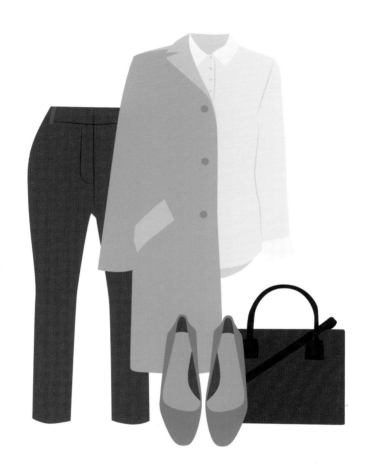

#데이트 코디 #로맨틱 룩 #여친 룩 #소개팅 룩

데이트 코디처럼 사랑스런 콘셉트엔 작고 앙증맞은 사이즈의 가방이 잘 어울려요. 옆의 그림처럼 가방의 모서리가 둥글려진 디자인도 좋습니다. 사각 디자인도 크기가 작다면 괜찮습니다. 이 코디의 가방은 특히 어깨 끈이 넓지 않은, 체인이나 얇은 가죽 끈이 달린 타입으로 선택해 주세요. 컬러는 톡톡 튀는 비비드 컬러나 포근한 파스텔 컬러 등 다양하게 선택할 수 있습니다.

❌ **이것만은 피해 줘!** 사이즈가 큰 빅 백, 큰 사각형 가방, 캐주얼에만 집중한 에코백이나 백팩

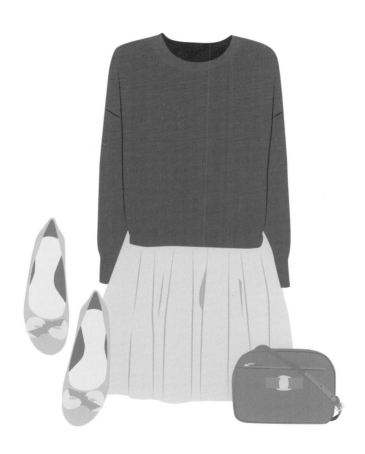

#결혼식 하객 룩 #상견례 코디 #페미닌 룩

방금 전 콘셉트와 비슷하지만 조금 더 격식을 갖춰야 하는 자리에선 과하게 동그란 디자인의 가방은 피하는 것이 좋습니다. 가급적 사각 실루엣을 추천하지만 외곽이 살짝 둥글려진 디자인도 괜찮습니다. 중요한 점은 어떠한 디자인이건 탄탄하게 각이 잡혀 있어야 한다는 겁니다. 축축 늘어지는 유연한 실루엣은 크기와 디자인에 상관없이 상황에 적합하지 않아요. 토트백의 경우 중간 사이즈도 괜찮지만 숄더백은 웬만하면 작은 사이즈를 선택해 주세요. 특별히 컬러의 제약은 없지만 금속 느낌이 나는 메탈릭 컬러이거나 스팽글 등의 금속 조각, 비즈가 반짝이는 장식이 과하게 들어간 가방은 피하는 것이 좋겠죠?

❌ **이것만은 피해 줘!** 축 늘어지는 실루엣, 중간 이상의 사이즈, 어깨 끈이 넓은 디자인, 과하게 반짝이는 컬러

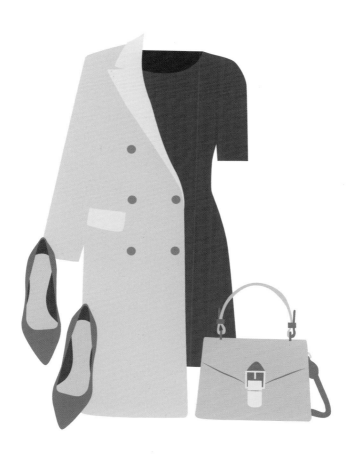

#스포티 룩 #여행 코디 #학생 코디 #놀이동산

이 코디는 '편안함'이 핵심으로 두 손에 자유를 선사하는 백팩이 가장 적절합니다. 백팩도 종류가 다양한데요. 가죽 소재의 작은 미니 백팩은 여성스럽고 걸리시한 룩에 잘 어울리며, 스포티 룩이나 학생 코디엔 중간 이상 사이즈의 캔버스 백팩이 안성맞춤이에요.

❌ **이것만은 피해 줘!** 탄탄하게 각이 잡힌 가방, 어깨 끈의 폭이 좁은 가방, 너무 작고 앙증맞은 사이즈의 가방

[활용도 200% 보장하는 필살의 가방]

가방은 여러 패션 아이템 중 가장 막강한 가격대를 자랑하기 때문에 티셔츠나 레깅스처럼 컬러별로 몇 개씩 소장할 수 있는 아이템이 아닙니다. 따라서 크게 유행 타지 않고 일당백 할 수 있는 제품으로 신중히 장만하는 것이 중요한데요. 앞으로 소개해 드릴 디자인과 컬러의 가방이 우리들의 주머니 사정을 가장 잘 배려하면서도 활용도도 높으니 참고해 주세요.

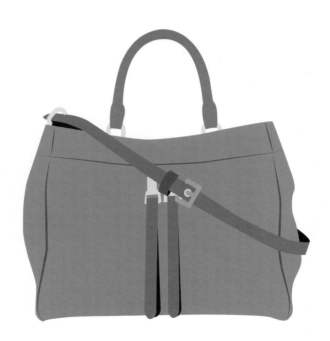

1) 중간 사이즈 브라운 숄더백

중간 사이즈의 브라운 숄더백은 데일리 룩, 출근 룩, 학
생 룩, 캐주얼 룩 등 온갖 코디에 활용할 수 있어요. 여성
스러운 미니 백이 필요한 순간만 제외하면 대부분의 코
디에 무난하게 조합할 수 있습니다. 블랙보단 오히려 브
라운이 계절과 상관없이 두루 매치하기 좋아요. 특히 브
라운은 데님과 꿀조합을 이루며, 올 블랙 룩엔 포인트
아이템으로도 활용할 수 있는 일당백 가방이랍니다.

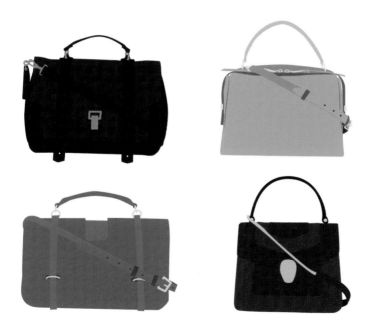

2) 중간 사이즈의 사첼백

각지고 단단한 느낌의 클래식한 디자인 덕에 베이직, 캐주얼 룩은 물론 재킷이나 블레이저처럼 갖춰 입은 느낌을 주는 아이템에도 잘 어울리는 가방입니다. 특히 사첼백은 어떤 식으로 가방을 드느냐에 따라서도 그 느낌이 달라지는데요. 가방의 손잡이 부분을 손으로 들면 출근룩에 활용할 수 있을 정도로 진중하고 스마트한 인상을 주고, 끈을 어깨에 걸쳐 연출하면 딱딱한 코디도 금세 캐주얼로 풀어내는 매력 만점의 가방입니다. 가장 추천하는 컬러는 역시 브라운이지만 짙은 회색이나 네이비도 활용도가 높은 편입니다.

3) 작은 사이즈의 탄탄한 체인백

이 가방은 여성스럽게 갖춰 입어야 하는 코디에서 매우 유용하게 활용할 수 있습니다. 결혼식 하객 룩, 상견례, 소개팅 코디 등에 매치하기 좋습니다. 최근엔 데님 소재의 옷과 함께한 캐주얼 룩에도 작은 체인백을 크로스해 메기도 해 생각보다 실용적인 부분이 많은 가방이에요. 많은 소지품을 들고 다니지 않거나 가방이 무거운 것을 불편해하는 분들에게 적극 추천합니다.

공들여 산 가방, 잘 보관하기!

부피가 커 생각보다 수납하기 어려운 아이템 중 하나가 가방이죠. 그렇다고 아무렇게나 쌓아 놨다간 옷걸이에 걸어 놓은 니트처럼 모양이 망가져 원상 복구가 되지 않을 수 있어요. 가방도 신발과 마찬가지로 모양 유지와 습도 조절이 가장 중요한데요. 신발보다 내부 공간이 넓은 가방은 안 쓰는 수건이나 안 입는 옷으로 내부를 채워 모양을 유지시켜 주세요. 제가 개인적으로 잘 사용하고 있는 보관법은 탄탄하게 각이 잡힌 작은 미니 백을 크기가 큰 가방 안에 넣는 것으로 이렇게 하면 수납 공간을 확보할 수 있습니다. 물론 칸이 나눠진 수납장에 가방을 개별적으로 보관하는 것이 가장 이상적이기는 합니다. S자 고리를 가방의 손잡이나 어깨 끈에 걸어 행거에 걸어 두는 것도 좋은 방법입니다.

패션의
완성은
컬러

패션의 완성은
얼굴이다?

패션의 완성은 얼굴이다, 몸매다, 많은 말들이 있지만 전 '컬러다'에 한 표를 던집니다. 사실 외모에 해당하는 부분은 이미 주어진 것이며 후천적 노력으로 변신을 꾀한다 하더라도 상당히 오랜 시간이 소요되죠.

하지만 컬러를 자유자재로 사용할 줄 아는 사람은 같은 옷도 더 세련되게, 비슷한 체형이라도 더 맵시 나게 입을 수 있어요. 저는 이러한 '센스'가 곧 패션을 완성한다고 생각해요. 물론 이런 경지에 오르려면 컬러에 대한 진지한 접근이 필요하며, 단순히 아는 것을 넘어 실제 코디에서 컬러를 어떤 방식으로 응용할 수 있을지 익히는 과정이 필요합니다.

제가 이 책에서 가장 공 들인 부분이 이제부터 나올 컬러 챕터예요. 마냥 쉽게만 풀어넬지, 아니면 좀 더 이론적인 접근이 필요할지 많은 고민이 있었습니다. 결론은 절충! 충분히 이해하실 수 있도록 색의 원리를 쉽게 풀어내고, 이 원리가 실제 코디에선 어떻게 적용되는지 코디셋을 통해 직관적으로 보여 드릴게요!

먼저 기본을 다지기 위해 '퍼스널 컬러(personal color)'란 무엇인지 간단하게 짚고 넘어갈게요. 사람들은 저마다 각자의 신체 색을 타고납니다. 크게는 우리가 잘 알고 있는 것처럼 흑, 백, 황으로 분류하지만 사실 같은 인종이라 하더라도 100% 똑같은 신체 색을 갖는 경우는 없습니다. 어쩌면 지구상의 인구의 수만큼이나 다양한 신체 색이 존재하지 않을까 싶은데요. 자신이 갖고 있는 고유한 신체 색상을 '퍼스널 컬러'라고 부른답니다.

왜 퍼스널 컬러가 중요할까요? 자신의 신체 색과 유독 조화를 잘 이루는 색들이 있기 때문입니다. 따라서 퍼스널 컬러에 맞게 옷을 입으면 밝고 생기 있어 보이지만 그 반대의 경우엔 어둡고 칙칙해 보입니다. 그래서 특히 얼굴과 가까운 곳에 위치한 상의나 외투, 색조 화장품을 선택할 때 퍼스널 컬러가 중요한 역할을 합니다.

일반적으로 퍼스널 컬러를 4계절(봄, 여름, 가을, 겨울)로 분류하고 있는데요. 잘 활용하면 더욱 조화롭고 매력적인 모습을 어필할 수 있어서 퍼스널 컬러를 진단해 주는 전문가도 있습니다. 하지만 우리 모두가 전문가를 찾아가 퍼스널 컬러를 진단하긴 어려우니 앞으로의 내용을 통해 내 신체 색은 4계절 중 어떠한 쪽에 더 가까운지, 또 나의 퍼스널 컬러는 무엇인지 함께 체크해 보겠습니다.

쿨 톤과
웜 톤

패션과 뷰티에 크게 관심이 없더라도 '쿨 톤' '웜 톤'이란 말은 한번쯤 들어 보셨을 거예요. 웃고 지나가는 말로는 심지어 '술 톤'도 있다네요. 사실 '컬러'라는 단어 외에 '톤'이라는 용어를 대중적으로 서슴없이 사용한 지는 얼마 되지 않았습니다.

최근엔 미술, 디자인 전공자나 종사자가 아닌 분들의 컬러에 대한 관심이 날로 높아지고 있어요. 덕분에 오래전부터 존재해 온 미국의 색채 연구소이자 색상 회사인 '팬톤'사가 주목 받고 있는데요. 연초엔 '팬톤이 선정한 올해의 트렌드 컬러'라는 기사가 기다렸다는 듯 왕창 쏟아져 나오기도 하고, 실제 팬톤사가 선정한 컬러가 그 해 여러 패션 아이템과 색조 메이크업에 등장하기도 합니다. 이처럼 컬러가 중요하고, 패션 트렌드에 절대적인 영향을 미치니 소홀히 할 수 없겠죠?

그 어떤 컬러가 트렌드로 등장해도 당황하지 않고 매력적인 룩을 완성하기 위해 저와 함께 찬찬히 컬러 능력치를 쌓아 봐요!

[쿨 톤 cool tone의 컬러 매칭]

먼저 '톤(tone)'이 무엇인지부터 살펴보겠습니다.

색을 밝음 정도인 '명도'와 짙음 정도인 '채도'로 나누는 건 다들 아시죠? 하지만 '톤'은 명도와 채도의 복합적인 의미로 해석됩니다. '톤'은 '밝은 톤' '어두운 톤' '맑은 톤' '탁한 톤' 등 다양하게 표현할 수 있어 명도와 채도보다 훨씬 넓은 범위에서 자유롭게 사용할 수 있는 말이에요. 즉, '블루 톤'이라 하면 밝은 블루부터 어두운 블루까지, 또 맑은 블루부터 탁한 블루까지 모두를 아우를 수 있는 친화력 높은 표현이죠!

그럼 '쿨 톤'이 무엇인지도 느낌이 오시죠? 쿨 톤은 시원하고 차가운 느낌을 주는 톤으로 그 밝음이나 짙음 정도에 상관없이 'cool'한 느낌을 주는 모든 컬러를 뜻합니다.

쿨 톤 색상의 팔레트를 보고 있으면 시원하다, 차갑다, 청량하다 등의 감정을 느낄 수 있는데요. 우리는 이러한 쿨 톤의 특징을 일상 속 광고들을 통해 알게 모르게 꾸준히 접하고 있습니다. 예를 들어 갈증 해소의 이미지를 어필하고 싶은 이온 음료 브랜드들은 주로 블루나 그린처럼 쿨 톤을 사용해요. 대표적으로 '포카리스웨트'와 '마운틴듀'를 꼽을 수 있습니다.

블루와 함께 매치하면 청량감을 더욱 업! 시킬 수 있는 화이트 계열의 아이템이 여름 시즌에 높은 판매량을 보이는 것도 같은 맥락에서 볼 수 있습니다.

또한 쿨 톤은 추운 날 움츠러드는 어깨처럼 물체를 작아보이게 하는 축소의 효과가 있어 코디 아이템에 잘 적용시키면 원하는 부분을 날씬해 보이게 연출할 수 있습니다. 이처럼 톤의 특징을 잘 파악하면 원하는 이미지나 맵시 있는 스타일링을 연출할 수 있습니다.

또한 쿨 톤은 도시적이고 지적인 느낌을 줍니다. 특히 블루는 신뢰의 상징이기도 하죠. 따라서 직장인들의 출근 룩이나 면접, 업무 미팅, 프레젠테이션처럼 스마트한 인상이 필요한 상황에선 웜 톤보다 쿨 톤 컬러를 활용하면 좋은 인상을 줄 수 있습니다. 뉴스 앵커들이 보통 블루 계열의 셔츠나 블레이저를 착용하는 것도 이러한 이유 때문입니다.

퍼스널 컬러로 본 쿨 톤

쿨 톤, 웜 톤 등의 용어가 등장하게 된 데는 퍼스널 컬러가 가장 큰 역할을 했다고 볼 수 있어요. 앞에서 간단히 살펴봤지만 퍼스널 컬러란 개인이 갖고 있는 고유의 신체 색상을 말해요. 보통 피부, 눈동자, 머리카락 등에 따라 결정됩니다. 일상 속에서는 파운데이션, 립스틱, 상의나 외투 등의 컬러를 선택할 때 상당히 중요한 요소로 작용해요.

오렌지색 립스틱을 발랐을 때 누군가는 얼굴에 조명이라도 켠 것처럼 화사해 보이는 반면, 누군가는 뭔가 더 어둡고 칙칙해져 "낯빛이 안 좋다" "뭐 기분 나쁜 일 있니"라는 말을 듣게 됩니다. 이렇게 같은 컬러에도 극과 극의 반응을 듣는 건 립스틱 잘못이 아닙니다. 바로 퍼스널 컬러에 맞게 립스틱 컬러를 잘 선택했느냐 아니냐의 차이 때문이죠. 애꿎은 립스틱에 화풀이하지 말고 먼저 쿨 톤 퍼스널 컬러를 자세히 알아볼까요?

여름 쿨

겨울 쿨

퍼스널 컬러의 관점에선 앞선 그림의 쿨 톤 팔레트에 해당하는 색조 메이크업이나 상의, 외투가 얼굴에 잘 받는 사람을 쿨 톤으로 보고 있어요. 여기서 끝이면 좋겠지만 쿨 톤은 '여름 쿨'과 '겨울 쿨'로 또 한 번 나뉩니다. 블루와 회색을 중심으로 부드럽고 명도가 높은 밝은 컬러를 여름 이미지로, 선명하고 명도가 낮은 어두운 컬러를 겨울 이미지로 봅니다.

'여름 쿨'에 해당하는 사람은 비교적 피부가 희고 얇아 붉은 기를 띠기도 하는데요. 쿨 톤 중에도 은은하고 밝은 컬러가 잘 어울립니다. 반면 '겨울 쿨'에 해당하는 사람은 피부가 창백해 보이고 차가운 인상이며, 쿨 톤 중에도 선명하고 어두운 컬러가 잘 어울려요. 적용해 보면 같은 푸른 계열이라도 밝은 파스텔 블루는 '여름 쿨'이, 짙은 네이비는 '겨울 쿨'이 더 잘 소화할 수 있는 것이죠!

코디로 확인하는 쿨 톤의 컬러 매칭

일반적으로 온도감에 의한 색 분류에서는 한색(cool color)을 크게 파란색, 네이비, 청록색 세 가지로 나누어 보지만 그 많은 옷과 신발, 가방이 이렇게 딱 세 가지 컬러로만 이뤄진 것은 아니죠. 그래서 저는 더욱 현실적이고 실현 가능한 컬러 매칭을 보여 드리기 위해 수많은 쿨 톤 중에서도 우리가 주로 입는 옷 위주로 컬러를 분류해 보았어요. 여러분들이 한눈에 보기 쉽도록 코디셋 방식으로 준비했으니 그림을 보며 쿨 톤 코디를 완벽 마스터해 볼까요!

1) 파스텔 블루

'파스텔 블루'는 기본 파란색에 화이트가 혼합된 컬러로 쿨 톤이기는 하지만 포근한 감성을 느낄 수 있습니다. 명도가 높아 퍼스널 컬러가 '여름 쿨'인 분들에게 잘 어울립니다. 특유의 화사함을 최대한 끌어내려면 가급적 파스텔 블루와 비슷한 톤의 밝고 부드러운 컬러와 조합하는 것이 좋습니다. 파스텔 블루의 화사한 매칭 중 절대적으로 주의해야 할 컬러는 '블랙'입니다. 파스텔 톤이 갖고 있는 포근하고 온화한 감성을 깨버릴 수 있기 때문이죠. 무심코 착용하게 되는 검은 신발이나 가방을 주의해 주세요. 신발과 가방의 컬러는 브라운, 베이지, 회색, 화이트가 파스텔 블루와 잘 맞습니다.

퍼스널 컬러가 '겨울 쿨'이거나 아예 웜 톤인 분들은 파스텔 블루를 얼굴과 가까운 상의나 외투로 선택하기보다 하의, 신발, 가방, 액세서리 등 전체 코디에서 차지하는 부분이 적고 얼굴에서 멀리 떨어진 위치에 적용시키세요. 화사함은 비교적 떨어지지만 어두운 코디에 밝은 컬러 아이템으로 살짝 포인트를 주는 것은 안전하고 부담 없으며, 불변의 세련미를 풍길 수 있는 방법입니다.

2) 네이비

네이비는 기본 파란색에 블랙이 혼합된 컬러로 차갑고 또렷한 인상을
주는 어두운 블루 톤입니다. 명도가 낮아 퍼스널 컬러가 '겨울 쿨'인 분
들이 가장 잘 소화하지만 사실 네이비는 퍼스널 컬러의 영향을 크게 받
는 색은 아닙니다. 때문에 여름 쿨이나 웜 톤도 코디에 네이비를 적당히
활용할 수 있습니다. 게다가 네이비는 여러 쿨 톤 색상 중 축소 효과를
가장 크게 냅니다. 상체가 통통하다면 상의나 재킷에, 하체가 통통하다
면 바지에 적용시켜 보세요.

특히 네이비는 '화이트'와 함께 조합하면 경쾌함을 느낄 수 있는데요. 캐주얼함과 발랄함의 상징인 스트라이프 티셔츠가 유난히 네이비 바탕색에 화이트 줄무늬가 많은 것도 이런 이유 때문입니다.

네이비는 톤 자체가 어둡고 짙어서 같은 어두운 톤과 매치할 경우 전체적인 코디가 하나로 연결되는 느낌을 줍니다. 이 특징을 잘 활용하면 다리가 길어 보이는 코디가 가능하답니다! 바지와 재킷, 바지와 신발, 바지와 상의 등을 같은 네이비나 블랙, 짙은 브라운 등 비슷한 톤의 다른 어두운 컬러로 조합하면 서로 연결된 느낌 덕분에 전체적으로 체형이 훨씬 길어 보인다는 사실! 물론 네이비를 밝은 컬러와 매치했을 때 느낄 수 있던 경쾌함은 덜하지만 대신 스마트하고 진중한 이미지 덕분에 직장인들의 출근 룩에 활용하기 좋은 조합입니다.

하지만 코디 전체를 어두운 톤으로만 구성하면 자칫 칙칙해 보일 수 있어요. 한 가지 아이템은 밝은 톤으로 선택해 포인트를 주세요. 여의치 않다면 '업 스타일'로 헤어를 연출하고, 화사한 포인트 메이크업을 통해 명암의 조화를 유지시켜 주는 것이 좋습니다.

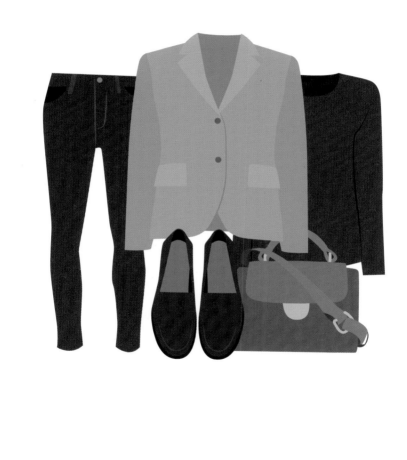

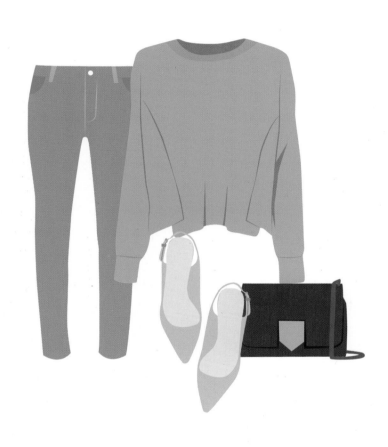

3) 데님 블루

기본 파란색을 바탕으로 청 소재 특유의 조금은 탁하고 빛바랜 느낌이 더해진 컬러입니다. 아마 일상 코디에서 가장 많이 접하게 되는 컬러일 텐데요. 바로 '국민 바지'라는 스키니진 때문입니다. 그러니 매일같이 내 다리에 입혀지는 데님 블루 컬러를 잘 이해하면 매우 유용하겠죠?

데님 블루를 크게는 진청색, 중청색, 연청색으로 분류하지만 푸른빛, 노란빛, 회색빛 등 미묘한 톤 차이까지 모두 나열하자면 끝도 없어요. 여기선 가장 대표적인 데님 블루 컬러 '중청색'을 기준으로 삼겠습니다. 사실 코디에 있어 청바지는 기본 옵션과 같아 컬러를 구성할 때 배제해도 크게 문제 될 것은 없습니다. 쿨 톤, 웜 톤 구분 없이 다양한 컬러와 함께 매치할 수 있죠. 하지만 밝은 톤과 조합했을 때와 어두운 톤과 함께 있을 때의 느낌 차이는 분명히 있습니다.

데님 블루는 밝은 톤과 매치할 경우 여성스럽고 부드러운 인상을 줍니다. 특히 웜 톤 계열과 함께하면 로맨틱한 분위기를 만들어 냅니다. 만약 이런 효과를 노린다면 옅은 핑크, 연노랑, 코럴 등의 '봄 웜' 컬러와 함께 구성해 보세요.

반대로 데님 블루가 어두운 톤과 매치될 경우 남성적이고 강인한 인상을 줍니다. 특히 짙은 무채색과 함께하면 상당히 강렬한 분위기를 풍깁니다. 록시크, 걸크러시, 펑크 등의 키워드를 들으면 오는 느낌, 아시겠죠? 이런 컬러 조합은 활동성을 요하는 캠핑 룩, 여행 룩 같은 코디에 활용하기 좋습니다.

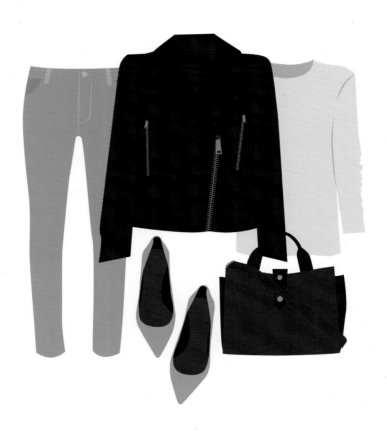

4) 청록색

청록색은 쿨 톤인 블루에 중성색인 초록색이 혼합되어 쿨 톤이기는 하지만 웜 톤도 충분히 도전해 볼 수 있는 컬러입니다. 특히 자신이 짙은 블루나 네이비가 잘 받지 않는 웜 톤일 경우 차선책으로 선택하기 좋습니다. 또 청록색은 블루와 마찬가지로 화이트나 아이보리와 함께하면 시원하고 산뜻한 이미지를 주지만 중성색인 초록색의 활약으로 웜 톤인 베이지와 함께하면 놀라운 조화를 이뤄 냅니다. 베이지는 화이트보다 청량감은 떨어지지만 대신 차분한 느낌을 주기 때문에 로맨틱한 느낌을 필요로 할 때 조합하기 좋은 컬러입니다.

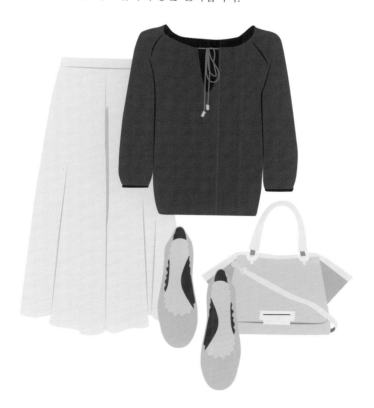

어두운 쿨 톤과 조합한 청록색은 축소 효과가 있어요. 상·하의 중 날씬해 보이고 싶은 부위에 이 조합을 적용하면 체형 보정 효과를 볼 수 있습니다. 청록색을 어두운 계열과 함께 매치하고자 할 땐 웜 톤보다 쿨 톤 계열로 매치하는 것이 훨씬 자연스러워요. 함께하기 가장 좋은 컬러는 네이비와 블랙입니다.

이처럼 청록색은 주변에 매치한 컬러의 온도에 따라 때로는 따뜻하게, 때로는 차갑게 보입니다. 이게 바로 '중성색'의 가장 큰 특징! 물론 파란색과 초록색이 섞인 청록색을 완전한 중성색으로 보는 것은 무리가 있으며, 엄밀히 따지면 청록색은 쿨 톤에 가깝죠. 하지만 다른 쿨 톤보다 확실히 웜 톤과의 조합이 잘 이루어지는 것은 분명합니다. 일반적인 블루에 비해 코디에 활용하기 쉬우니 푸른 계열 컬러가 잘 받지 않는 분들은 초록색이 섞인 청록색을 선택하는 것도 좋은 방법입니다.

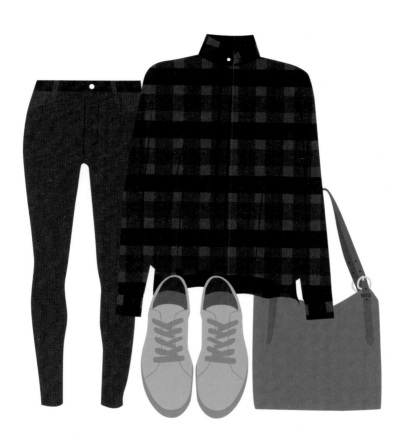

[웜 톤warm tone의 컬러 매칭]

'웜 톤'은 레드, 오렌지색, 옐로와 같이 심리적으로 따뜻함이 느껴지는 컬러를 말합니다. 쿨 톤과 마찬가지로 웜 톤 또한 그 밝음이나 짙음 정도에 상관없이 'warm'한 느낌을 주는 모든 컬러가 해당합니다. 웜 톤이 조금씩 변형된 핑크나 베이지도 같은 웜 톤으로 분류할 수 있습니다.

재미있게도 웜 톤은 정렬적이고 에너지가 넘치는 인상과 나른하고 느슨한 느낌의 서로 상반된 두 이미지를 동시에 지니고 있습니다. 보통 오렌지색처럼 진하고 또렷할수록 에너지가 느껴지고, 연노랑처럼 밝을수록 나른함에 가까워지는 것이 특징입니다. 하지만 기본적으로 모든 웜 톤은 '긍정적인' 기운을 뿜기 때문에 밝고 화사한 첫인상을 요하는 자리나 기분 전환이 필요한 경우에 활용하기 좋습니다.

반대로 진중하고 이지적인 인상이 필요한 경우엔 쿨 톤이 더 효과적이죠.

웜 톤의 또 하나의 재미있는 특징은 대체로 '식욕을 자극한다'는 점입니다. 특히 레드와 옐로가 대표적인 컬러로 맥도널드의 시그니처 컬러를 떠올려 보면 감이 오시죠? 우스갯소리로 각 컬러가 케첩과 감자튀김을 의미한다는 설도 있습니다.

퍼스널 컬러로 본 웜 톤

퍼스널 컬러의 관점에선 웜 톤에 해당하는 색조 메이크업이나 의상이 잘 받는 사람을 웜 톤으로 보고 있어요. 여기서 끝이면 좋겠지만 웜 톤 역시 두 계절로 나눌 수 있습니다. 옐로와 골드 컬러를 기준으로 맑고 밝은 것이 잘 어울린다면 '봄 웜', 그보다 어둡고 탁한 컬러가 잘 어울린다면 '가을 웜'으로 분류합니다.

봄 웜

가을 웜

특히 웜 톤은 쿨 톤에 비해 봄, 가을 이 두 가지 분류가 상당히 중요한 역할을 합니다. 쿨 톤은 여름과 겨울로 나누긴 했지만 보통 상호 간에 큰 제약 없이 활용할 수 있는 게 일반적인데요. 웜 톤은 생각보다 까다로운 구석이 많아서 봄이냐, 가을이냐에 따라 아주 잘 어울리거나 전혀 어울리지 않는 극과 극의 결과를 낳기도 해요. 즉, 웜이라고 다 같은 웜이 아니란 말씀! '봄 웜'과 '가을 웜'을 조금 더 자세히 알아볼까요?

'봄 웜'에 해당하는 사람은 주로 우윳빛, 상앗빛의 얇고 투명한 피부를 갖고 있으며 전체적으로 발랄한 이미지가 느껴집니다. 특히 갈색 머리가 잘 어울리는데요. 보통 염색하지 않아도 실제 모발의 색이 흑색보단 흑갈색인 경우가 많고, 볼이 발그스레한 연어색이라면 '봄 웜'으로 볼 수 있습니다.

'가을 웜'에 해당하는 사람은 피부가 따뜻한 색을 띠며 봄 웜에 비해 피부가 두꺼운 경우가 많습니다. 붉은 계열의 컬러가 잘 받고 전체적인 이미지가 차분하고 안정적인 느낌을 줍니다. 이런 분들은 웜 톤 컬러 중에도 짙고 탁한 계열이 잘 어울립니다. 예를 들어 같은 핑크라도 밝은 톤의 파스텔 핑크는 '봄 웜', 짙은 톤의 인디 핑크는 '가을 웜'이 잘 소화할 수 있어요.

논란의 핑크

핑크가 과연 웜 톤이 맞긴 맞냐는 의혹이 간혹 제기됩니다. 여기서 중요한 것은 '어떤 핑크냐?'입니다. 보라색과 혼합되어 마젠타에 가까운 핑크가 있는가 하면, 베이지나 오렌지색으로 착각하기 쉬운 인디 핑크, 코럴 핑크도 있습니다.

원칙적으로 핑크는 레드에 화이트를 혼합한 것으로 쿨 톤이 전혀 사용되지 않아 웜 톤으로 분류하는 것이 맞지만, 핑크가 퍼스널 컬러에 있어 늘 논란의 중심이 되는 이유는 핑크에 어떠한 색을 혼합해도 '핑크'로 부르고 있기 때문입니다. 그래서 쿨 톤인데 의외로 핑크가 잘 어울린다거나 웜 톤인데 핑크가 전혀 어울리지 않는다는 말이 나오는 것이죠.

그렇다고 우리가 세상 모든 핑크의 색상환을 일일이 얼굴에 대볼 수도 없는 노릇! 하지만 한 가지 쉬운 방법이 있어요. 바로 '느낌'을 믿는 것입니다. 즉, 핑크긴 한데 어딘지 모르게 차가운 느낌이 든다면 쿨 톤도 도전해 볼 수 있으며, 반대로 웜 톤이라도 이런 차가운 핑크는 '가을 웜'에는 어울리지 않을 수 있으니 핑크의 느낌을 살펴보세요.

특히 핑크 립스틱을 고를 때 '쿨 톤 핑크'와 '웜 톤 핑크'의 차이가 극명하게 드러납니다. 보통 쿨 톤 피부에 추천하는 핑크의 특징은 핑크+퍼플로 차가운 느낌이 나는 것이 일반적이며, 웜 톤에 추천하는 핑크는 핑크+옐로 또는 핑크+레드로 따뜻한 느낌이 듭니다. 그러니 논란은 이쯤에서 종결하고, 모두 사이 좋게 자신의 퍼스널 컬러에 맞는 '내 핑크'를 즐기면 어떨까요!

코디로 확인하는 웜 톤의 컬러 매칭

온도감에 따른 색 분류에 있어 난색(warm color)은 크게 레드, 오렌지색, 옐로 세 가지로 분류합니다. 하지만 실제 코디에 적용할 수 있게 옷으로 많이 착용하는 핑크와 베이지를 추가해 총 다섯 가지 컬러를 코디 셋으로 보여 드릴게요!

1) 레드

위험, 정열의 상징 레드는 그 자체로도 충분히 존재감이 있죠? 레드는 피부 톤을 많이 타는 편이기 때문에 접근이 어렵습니다. 특히 피부 톤이 어두운 경우엔 다홍색에 가까운 맑고 밝은 레드가 잘 받지 않는데요. 이럴 땐 버건디에 가까운 짙고 어두운 레드를 선택하면 됩니다. 레드는 어떤 정도의 밝음과 짙음이든 최강의 존재감을 자랑합니다. 때문에 처음부터 전체에서 넓은 면적을 차지하는 코디보다는 좁은 범위부터 시도해 차근차근 영역을 넓혀 가는 것이 좋습니다. 레드가 유독 잘 받는 피부 톤이라면 단번에 원피스로 착용해도 좋지만 그렇지 않다면 신발이나 가방, 액세서리부터 적용시켜 포인트 아이템으로 천천히 활용해 보세요.

존재감의 왕, 레드를 밝고 튀는 컬러와 조합한다는 것은 쉬운 일이 아닙니다. 자칫 잘못했다간 too much가 될 가능성이 커서 주의가 필요해요. 이러한 위험을 방지할 수 있는 것이 바로 '무채색'이에요. 무채색 중에서도 중간 정도의 회색부터 밝은 회색까지가 큰 역할을 한답니다. 무채색은 레드와 밝은 톤 사이를 자연스럽게 연결시켜 주는 중간 다리 역할을 합니다. 그러나 그 중요도에 비해 존재감이 없어 '무채색'이란 이름처럼 색으로 분류하지도 않습니다. 가령 레드, 연노랑, 연회색으로 구성된 코디를 놓고 "이 코디에 몇 가지 컬러가 사용되었나요?"

라고 묻는다면 일반적으로 세 가지 컬러라고 대답하겠지만, 엄밀히 말하면 무채색인 회색은 '색'으로 분류하지 않기 때문에 두 가지 컬러가 되는 것이죠. 하나의 코디에 존재감이 큰 두 가지 이상의 색이 들어갔다면 중간중간 무채색을 활용해 두 컬러를 자연스럽게 연결시켜 안정적으로 스타일링하면 좋습니다.

같은 레드라도 밝고 맑은 것부터 어둡고 탁한 버건디까지 다양한 톤이 있는데요. 밝은 톤과의 조합에선 비교적 맑고 밝은 레드를, 어두운 톤과의 조합에선 어둡고 탁한 레드를 선택하는 것이 자연스러운 매칭입니다. 물론 이러한 조합이 꼭 절대적인 법칙은 아니지만 이 책에서 소개할 컬러 매칭은 '독창적인' 조합보다 '이상해 보이지 않는' 조합에 더 중점을 두고 있다는 것을 꼭 기억해 주세요.

레드를 어두운 컬러와 조합할 땐 같은 웜 톤 계열로 선택하는 것이 좋으며 대표적으로 추천하는 컬러는 '브라운'입니다. 물론 레드에 네이비를 매치한다고 해서 이 둘이 전혀 어울리지 않는 건 아닙니다. 다만 두 컬러를 비슷한 비율로 구성할 경우 경계가 단절된 느낌이 들기 때문에 통일감이 떨어집니다. 결과적으로 아주 노련한 스타일링 스킬이 있지 않는 이상 어색하게 보일 가능성이 큽니다. 특히 스타일링을 통해 키가 커 보이고 싶거나 다리가 길어 보이고 싶은 경우엔 이렇게 단절된 느낌을 주는 컬러 조합은 반드시 피해야 합니다.

2) 핑크

패셔너블의 상징 '핑크'. 여성들의 로망 컬러로 손꼽히지만 그렇다고 선뜻 접근하기 쉬운 친근한 컬러는 아닙니다. 핑크를 애정하는 사람들은 색 자체보다 그 색이 담고 있는 '분위기'에서 더 큰 매력을 느끼는데요. 분위기란 특정한 색 하나로 완성되는 것이 아니라 전체적인 '구성'에서 오기 때문에 다른 어떤 컬러보다 더욱 더 컬러 조합이 중요합니다.

핑크를 긍정적이고 사랑스럽게 연출하고 싶다면 밝은 컬러들과 조합하세요. 추천하는 컬러는 아이보리, 크림색, 옅은 회색, 옅은 베이지, 연노랑 등으로 주로 명도가 높은 웜 톤 계열입니다. 만약 핑크를 꼭 쿨 톤과 조합하고 싶다면 선택한 핑크와 비슷한 톤의 '파스텔 블루'를 추천하겠습니다만 가급적 핑크와 같은 난색 계열로 구성하는 것이 더 좋아요.

이처럼 밝은 톤과의 조합은 핑크의 가장 기본적인 감성인 '러블리'를 가장 잘 드러내 데이트 룩, 기념일 코디 등에 활용하기 좋습니다.

반면 핑크와 어두운 톤과의 조합은 전혀 다른 느낌을 줍니다. 특히 블랙과 함께한 핑크는 사랑스런 느낌보다는 오히려 강렬한 느낌이 전해지는데요. 이를 대표할 수 있는 표현으로는 '걸크러시' '펑크' '키치' 등이 있어요. 마치 팝아트를 보는 듯 재치와 위트가 느껴지기도 합니다. 핑크를 사랑스럽게 풀어낼 땐 화이트가 많이 섞여 뽀얗고 포근한 느낌의 파스텔 핑크를 사용하며, 아래 코디처럼 강렬하게 풀어낼 땐 채도가 매우 높은 네온 핑크를 사용합니다.

3) 오렌지색

웜 톤 컬러 중 많은 에너지가 느껴지는 '오렌지색'은 컬러적 특성을 레드와 옐로의 중간으로 볼 수 있어요. 레드보단 조금 더 개구지고 유쾌하지만, 옐로보단 성숙해 난색 계열의 컬러들이 갖는 거의 모든 특징을 아우르고 있습니다.

오렌지색을 밝은 톤과 조합할 땐 같은 웜 톤 계열로 구성하는 것이 좋아요. 웜 톤 중에도 레드보단 옐로 계열로 선택하는 것이 훨씬 자연스럽습니다. 또한 오렌지색은 중성색 중 초록색과 특히 잘 어울려요. 우리가 과일로 먹는 오렌지의 초록색 꼭지와 껍질의 색 조화를 보세요. 자연에서 얻어지는 컬러 조합은 절대 실패하는 법이 없습니다. 컬러 조합이 유난히 어려운 분들은 꽃과 나무 같은 자연물들이 어떤 컬러로 구성되어 있는지 유심히 관찰해 보세요. 컬러 감각을 키우는 데 도움이 많이 됩니다.

오렌지색을 어두운 톤과 조합할 때도 역시 같은 웜 톤 계열로 구성하는 것이 좋습니다. 추천하는 컬러로는 카멜색, 브라운 등이 있으며 마찬가지로 중성색인 짙은 초록색과도 잘 어울립니다. 오렌지색을 짙고 어두운 톤과 조합할 때는 전체적인 코디가 너무 자극적인 컬러만으로 구성되지 않도록 균형을 맞춰 주세요.

오렌지색 역시 레드와 마찬가지로 무채색을 잘 활용하면 컬러 조합이 과하게 자극적으로 가는 것을 막을 수 있습니다. 예컨대 오렌지색의 블라우스에 브라운 재킷을 착용했을 경우, 머플러의 컬러를 결정할 때 아예 다른 컬러를 선택하는 것보다 무채색인 '회색'을 선택하면 스타일링의 완성도가 높아집니다.

앞서 설명한 것처럼 무채색은 각각의 컬러를 자연스럽게 연결시켜 주는 다리 역할을 하기 때문에 적절히 배치하면 전체적인 옷차림이 too much로 가는 것을 막을 수 있습니다.

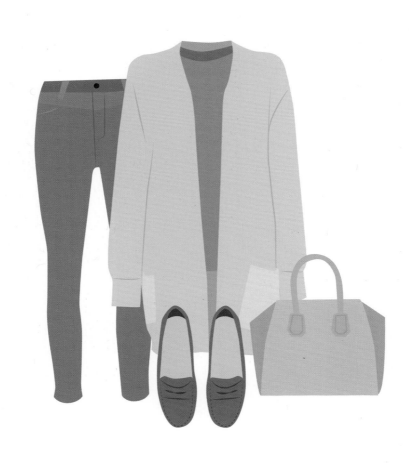

4) 옐로

옐로는 신생아가 처음으로 인식하게 되는 컬러라고 합니다. 나이가 어릴수록 선호도가 높은 만큼 천진난만하고 개구진 느낌을 상징하기도 합니다.

옐로는 이처럼 밝고 긍정적인 이미지를 주지만 자칫 '유치하다'고 느껴질 수 있어 코디에 적용시킬 땐 어느 정도의 범위를 설정할 것이냐가 매우 중요합니다. 범위는 가급적 좁게 설정해 외투나 상·하의보다 플랫슈즈, 미니 백 등 크기가 작은 아이템에 포인트로 적용하면 좋습니다.

옐로를 밝은 톤과 조합할 땐 과하게 들떠 보여 산만한 느낌을 주지 않도록 주의해야 합니다. 그러기 위해선 밝더라도 채도가 너무 높지 않은 컬러를 골라 주세요.

예를 들어, 밝고 쨍한 오렌지색보다는 밝지만 조금 탁한 베이지와 함께 매치하는 것이 옐로를 활용한 코디를 더 자연스럽고 부드럽게 만들어 줍니다. 중간 중간 무채색인 옅은 회색을 배치하는 것도 코디가 지나치게 유치해 보이는 것을 방지합니다.

옐로는 트렌드를 많이 탑니다. 보통 난색 계열이 한색 계열보다 트렌드를 타는 경향이 있지만, 이 컬러는 유난히 유행을 많이 타는 타입이죠. 따라서 옐로가 유행이라면 가격대가 저렴한 것으로 쇼핑하는 것이 합리적이에요. 트렌드와 상관없이 매 시즌 포인트 컬러로 거뜬히 활용할 수 있도록 패션 소품으로 마련하는 것도 현명한 '옐로 선택법'입니다.

유난히 옐로에 대한 애정이 강해 반드시 옷으로 착용해야 한다는 신조가 있는 게 아니라면 옐로는 포인트 요소로 사용하는 것이 좋습니다. 트렌드를 많이 타기도 하지만 피부 톤에도 까탈을 많이 부리는 컬러라 원피스나 상의, 외투로 착용하는 것이 누구에게나 매끄러운 일은 아니기 때문이죠.

옆의 코디셋은 청바지와 셔츠, 네이비 카디건에 갈색 가방까지 대체적으로 어둡고 짙은 톤으로 구성했지만 신발에 적용한 산뜻한 옐로 하나가 다소 칙칙해 보일 수 있던 코디에 생기를 불어넣고 있습니다. 또한 쿨 톤이 차지하는 비율이 커서 조금은 차갑게 느껴졌던 옷차림에 따뜻한 옐로가 추가되어 색 온도가 한쪽으로 치우치지 않도록 균형이 잡혔습니다.

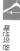
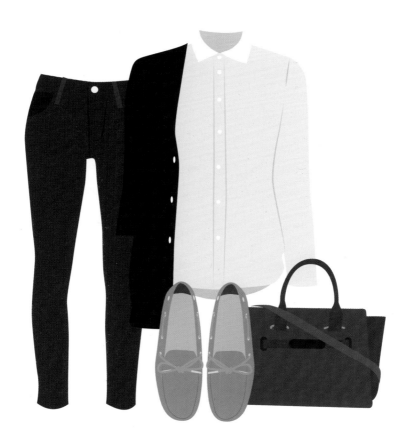

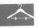

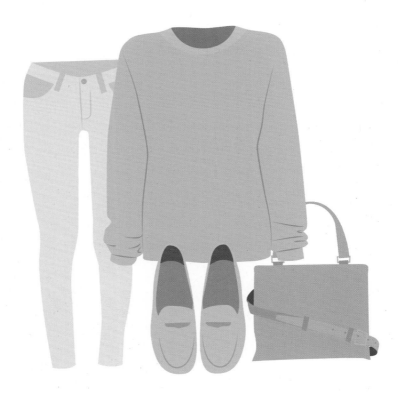

5) 베이지

저는 베이지를 '컬러계의 소'로 부릅니다. 열심히 일하는 소처럼 베이지는 활용 폭이 매우 넓은 컬러이기 때문입니다. 우리 피부색과 흡사하기 때문에 제2의 회색으로 불릴 정도로 쿨, 웜을 가리지 않고 여기저기 자유롭게 매치할 수 있습니다. 물론 베이지는 웜 톤 계열이기 때문에 쿨 톤과 조합할 땐 명도와 채도, 범위 등을 조금 더 꼼꼼하게 설정해야겠지만 기본적으로 '빨, 주, 노, 초, 파, 남, 보' 기본 일곱 색 중 베이지와 어울리지 못하는 컬러는 없어요. 즉, 베이지는 사랑이랍니다.

베이지는 편안함, 부드러움, 온화함, 우아함의 상징입니다. 따라서 밝은 톤과의 조합에서 베이지 특유의 감성을 잘 살리려면 밝더라도 채도가 너무 높지 않은 것으로 선택하는 것이 좋습니다. 가령 블루와 함께할 경우 쨍한 코발트 블루보다 조금은 탁한 파스텔 블루가 베이지의 편안하고 부드러운 감성을 살리기엔 더 적절합니다.

하지만 베이지가 어디에나 자연스럽게 녹아 들어가는 컬러라고 만년

조연으로 취급하지는 마세요. 차분하고 온화한 베이지라도 어두운 톤과 조합한다면 상대적으로 밝은 베이지에 시선이 집중되기 때문에 주연 역할도 충분히 가능합니다.

보통 '포인트 컬러'라고 하면 채도가 높고 자극적인 컬러들만 사용할 수 있다고 생각하지만 함께하는 컬러들이 어떠한 성격이냐에 따라 베이지도, 심지어 무채색도 거뜬히 포인트 컬러가 될 수 있습니다. 이렇게 스타일링은 늘 상대적이며, 기본적인 법칙은 언제나 '가이드'에 지나지 않는다는 것을 명심해 주세요!

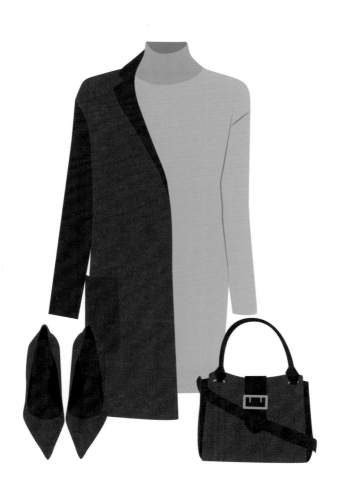

[중성색의 컬러 매칭]

웜 톤, 쿨 톤 분류에 들어가기에는 애매한 컬러를 '중성색'이라 부르는데요. 초록색, 연두색, 보라색, 자주색이 여기에 해당합니다. 네 가지 컬러로 분류했지만 크게는 초록색 계열과 보라색 계열로 나뉩니다. 또 심리 상태에 따라 때로는 차갑게, 때로는 따뜻하게 느껴지기 때문에 주관적인 기준도 무시할 수 없어요. 중성색은 주변의 컬러에 영향을 많이 받습니다. 따뜻한 컬러와 함께 있으면 따뜻하게, 차가운 컬러와 함께 있으

웜 톤과 함께 매치한 중성색

면 차갑게 느껴지지요.

즉, 중성색을 따뜻한 컬러들과 함께 구성하면 '웜 톤'이, 차가운 컬러들과 함께 조합하면 '쿨 톤'이 잘 소화할 수 있게 되는 것이죠!

아래 두 코디셋은 중성색 초록색을 하나는 쿨 톤과 함께, 또 하나는 웜 톤과 함께 구성해 보았는데요. 주변에 함께한 컬러에 따라 초록색 온도가 어떻게 달라지는지 확인해 보시면 재미있을 거예요!

쿨 톤과 함께 매치한 중성색

논란의 카키색

사실 얼마 전 제가 포스트에 올린 글을 보고 '논란의 핑크'만큼이나 격렬하게 '논란의 카키색' 사건이 일어났습니다. 쿨 톤에게 카키색을 추천했거든요. 포스트 댓글을 해명을 하려고 했으나 문득 이런 생각이 들었습니다. '이것은 매우 훌륭한 소재다! 댓글로 적기엔 아까우니 책에 써야겠다.' 저는 생각보다 매우 계산적인 사람입니다.

그렇다면 여기서 문제! 카키색은 과연 웜 톤일까요, 쿨 톤일까요?
정답은 '웜 톤'입니다. 그렇다면 "뭐야! 웜 톤을 쿨 톤에게 추천하는 컬러로 넣었다고? 당신 제정신이오?"라고 하시려나요? 저에게 변론의 기회를 주시면 지금부터 찬찬히 설명해 드리겠습니다.

우선 카키색의 정확한 명칭은 '황갈색'입니다. 황색과 갈색 모두 웜 톤이므로 황갈색은 누가 뭐래도 웜 톤이 맞습니다. 하지만 우리에게 카키색 하면 '국방색'에 가까우며 짙고 탁한 초록색이 떠오릅니다. 그렇다면 우리는 왜 황갈색을 짙은 초록색으로 기억하게 된 걸까요?

'카키'는 '흙먼지'라는 뜻의 인도어입니다. 제2차 세계대전 당시 영국군이 인도를 점령할 때 인도의 흙색을 기반으로 군복의 색을 새롭게 정했고, 이후 카키색을 응용한 밀리터리 룩이 유행하며 '카키색'이라는 말이 널리 사용되었습니다. 하지만 우리나라는 흙보다 나무와 숲이 더 많은 지리적 특성상 흙색이

아닌 짙은 초록색을 군복으로 하였고, 이에 본래 황갈색을 의미하는 카키색이 우리나라에선 짙은 초록색으로 여겨진 것입니다.

하지만 제가 추천했던 트렌치 코트는 짙은 초록색에 황갈색이 섞여 무난히 카키색으로 불러도 좋겠다 생각했고, 황갈색보단 중성색인 초록색의 비중이 높았기 때문에 쿨 톤에게 추천하는 트렌치 코트의 컬러로 선정한 것이죠. 즉, 이미지상의 전달은 맞았지만 카키색에 더욱 정확한 명명이 필요한 것입니다. 그렇다면 제가 추천했던 컬러는 어떻게 부르면 좋을까요? 황갈초록색?

은은하게,
때론 강렬하게

만약 여러분이 지금까지의 내용을 완벽히 이해했다면 이제 '빨간색 니트에 바지는 무슨 색을 입지?'라는 식의 고민은 필요 없을지도 몰라요. 대신 '은은한 분위기를 내려면 어떤 컬러들을 조합해야 할까?' '강렬한 인상을 주려면 어떤 컬러들을 써야 할까?'라는 고차원적 고민이 시작될 겁니다. 즉, 고민의 주체가 '색'에서 '분위기'로 넘어가게 되는 것이죠!

앞에서처럼 컬러 각각의 특성과 기본적인 조합 방식은 이론적 접근이 큰 비중을 차지하지만 '분위기'는 이론보단 개인의 취향과 스타일, 센스가 더 중요해요. 그래서 학습 스타일에 따라 누군가는 더 쉽게, 누군가는 더 어렵게 느낄 수도 있습니다.

하지만 타고난 감각과 상관없이 좋은 컬러 조합을 최대한 많이 접해서 눈에 익숙하게 만들어 보세요. 그러다 보면 달달 외우지 않아도 어떤 식으로 컬러를 구성해야 하는지 본능적으로 알 수 있게 됩니다. 나아가 자신만의 개성을 담은 컬러 팔레트를 만드는 경지에 오를 수 있답니다.

분위기에 따른 컬러 조합은 크게 은은한 매칭과 강렬한 매칭으로 나눌
수 있습니다. 앞으로 소개할 내용에서 '톤인톤'과 '톤온톤'이 은은한 매
칭, '원 포인트 컬러'와 '컬러 블럭'이 강렬한 매칭에 해당합니다. 이제
컬러 초보를 갓 졸업한 분들이라면 은은한 매칭에선 '톤온톤', 강렬한
매칭에선 '원 포인트 컬러'를 추천합니다. 만약 어느 정도 컬러 센스가
생겼다고 생각된다면 '톤인톤'과 '컬러 블럭'에도 도전해 보세요!

[톤온톤 tone on tone]

'톤인톤'과 '톤온톤'은 조금 의미가 다르지만 공통점은 전체적인 구성에서 특별히 튀는 컬러 없이 서로 자연스럽게 어우러지는 조합이라는 점입니다. 따라서 톤인톤과 톤온톤은 자연스럽고 은은한 분위기를 풍기며 미묘한 통일감이 느껴져 상당히 세련된 룩을 연출할 수 있는 매칭이에요. 그렇다면 과연 이 둘의 차이점은 무엇인지 먼저 '톤온톤'부터 살펴볼까요.

톤온톤은 동일 색상에서 톤만 달리한 배색입니다. 쉽게 말해 한 가지 컬러지만 그 밝기와 짙음 정도가 조금씩 다른 것들의 조합이죠! 다른 컬러는 포함될 수 없습니다. 가령 옆의 황색 계열 톤온톤 컬러 팔레트에서 갑자기 블루나 초록색이 들어올 수 없으며, 옅은 베이지, 베이지, 카멜색, 브라운처럼 동일 계열로만 구성할 수 있습니다. 따라서 톤온톤 코디는 마치 여러 컬러를 사용한 것 같지만 엄밀히 따지면 그 밝기와 짙음 정도만 다를 뿐 모두 한 개의 계열 색이기 때문에 다양함과 통일감이 동시에 느껴지는 매력적인 매칭입니다.

아래는 앞선 황색 계열 컬러 팔레트를 활용한 톤온톤 코디셋입니다. 100% 똑같은 톤이 없음에도 묘한 통일감이 느껴집니다. 여기에 약간의 변형을 주려면 한두 가지 아이템을 무채색 계열로 교체할 수 있는데요. 앞의 챕터에서도 설명했지만 무채색은 컬러로 보지 않기 때문에 어디에든 자유롭게 추가될 수 있습니다. 컬러계의 깍두기 같은 존재죠.

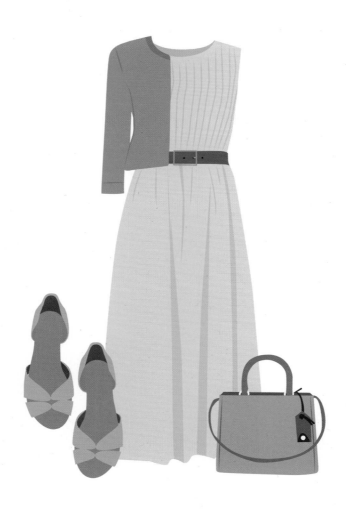

이번엔 청색 계열 톤온톤 코디셋입니다. 마찬가지로 청색 계열 이외의 다른 어떤 컬러도 추가되지 않았지만 지루하지 않고 다채로운 느낌을 선사합니다. 여기엔 사실 비밀이 있습니다. 바로 '톤의 선택 폭이 넓어야 한다'는 거예요. 같은 계열 색이라도 아주 밝고 가벼운 톤부터 어둡고 묵직한 톤까지 그 폭을 넓혀 다양한 톤을 사용했습니다. 만약 톤의 선택 폭이 좁아 가장 밝은 톤과 어두운 톤의 차가 크지 않으면 마치 머리끝부터 발끝까지 하나의 색으로 '깔 맞춤'한 어딘지 촌스러운 느낌을 지울 수 없답니다.

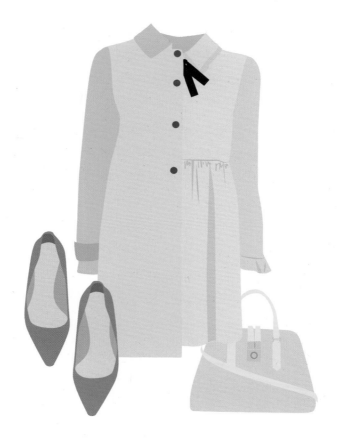

자, 위의 경우가 바로 톤온톤의 안 좋은 예입니다. 톤을 선택한 폭이 좁아 온통 한 가지 색으로 코디한 느낌을 주고 있네요. 물론 이러한 컬러 조합 자체를 부정적으로 보는 것은 아니에요. 다른 분야에 있어서는 이러한 조합이 필요한 경우도 있지만 '코디'에서는 지양하는 것이 좋겠습니다. 이 문제를 해결하고 싶다면 톤 선택의 폭을 넓히거나 몇 가지 아이템을 무채색으로 교체해 보세요.

[톤인톤 tone in tone]

이번에는 '톤인톤'을 알아볼까요. 톤인톤은 같은 톤의 배색입니다. 즉, 밝기와 농도만 비슷하다면 서로 다른 컬러라도 함께 조합할 수 있어요. 계열 색 외에 다른 컬러가 들어올 수 없던 '톤온톤'과는 다른 개념입니다. 아래 톤인톤 컬러 팔레트에서 그 느낌을 정확히 확인할 수 있는데요. 다양한 컬러로 구성되었지만 컬러마다 그 밝기와 짙음 정도가 비슷해서 '톤온톤'과는 또 다른 방식의 통일감을 느낄 수 있습니다.

톤인톤 컬러 매칭을 활용한 코디셋입니다. 이렇게 다양한 컬러가 하나의 코디에 존재하지만 마냥 정신없게 느껴지지 않는 점이 바로 '톤인톤' 코디의 매력이에요! 톤인톤 코디에도 중요한 비밀이 숨어 있는데요. 바로 '중간에서 조금 밝은 톤의 컬러로 구성하는 것'입니다. 어둡고 짙은 톤 컬러들의 조합을 무조건 부정적으로 보는 건 아니지만 코디에 있어서만큼은 중간에서 약간 밝은 정도의 톤으로 은은하게 코디를 완성하는 것이 더욱 세련된 느낌을 줄 수 있습니다.

앞서 '톤온톤' 코디에서 주의해야 할 점이 '톤의 폭을 너무 좁지 않게' 설정하는 것이었는데요. '톤인톤'은 이미 여러 컬러가 존재하기 때문에 반대로 톤의 폭이 넓어져선 안 되며 거의 같도록 맞춰 주는 것이 중요하답니다. 쉽게 말해 다양한 컬러를 사용하는 대신 그 밝기와 짙음 정도는 비슷하게 맞춰 주어야 한다는 것이죠.

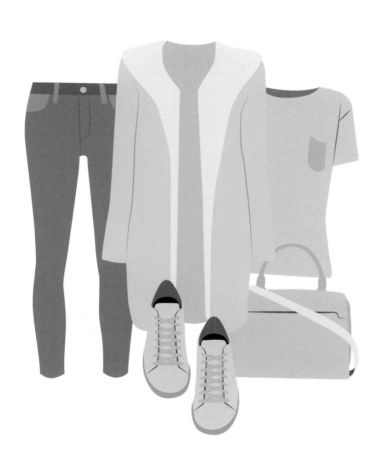

반면 옆의 코디셋은 '톤인톤'의 잘못된 예입니다. 만약 이렇게 여러 컬러가 혼합되어 있는데 톤도 제각각이라면 중구난방 정신없는 코디가 됩니다. 엄밀히 따지면 이건 '톤인톤'이라고 볼 수도 없습니다. 패션 스타일링에 있어 오랜 금기사항인 '하나의 코디에 세 가지 이상의 컬러를 사용하지 말라'는 말은 바로 이러한 경우를 뜻하는 거겠죠?

지금까지 톤온톤과 톤인톤에 대해 알아보았는데요. 막상 코디를 하다 보면 이 둘이 적절히 혼합된 경우가 대다수이며 좋은 느낌을 주는 코디엔 톤온톤과 톤인톤이 공존하는 경우가 많습니다.

'나는 오늘 톤인톤으로 코디할 거야!'라며 법칙에 따라 옷을 고르느라 진땀 빼기보단 좋은 톤인톤과 톤온톤 구성이 어떠한 느낌을 전달하는지 알아 두고 그 '분위기'를 재현하려고 노력하는 자세가 더 필요하다는 것이죠.

옆의 코디는 톤인톤과 톤온톤, 쿨 톤과 웜 톤, 무채색과 유채색이 모두 혼합된 컬러 조합입니다. 다채로운 분위기와 동시에 통일성을 느낄 수 있어요. 이처럼 컬러 매칭에 있어서 '더 좋은 조합'은 있을 수 있지만 '정답인 조합'은 없고, '느낌 좋은 조합'은 있을 수 있지만 '틀린 조합'은 있을 수 없습니다. 이론적으로 맞는 조합이라도 느낌이 좋지 않을 수 있어요. 여기서 '좋은 느낌'이란 것 또한 개인의 취향이 크게 반영됩니다. 스타일링에 있어 항상 절대적인 부분은 없어요.

미국의 색채학자 저드(D.B.Judd)는 "색채 조화는 개인의 호불호의 문제이며 색채 조화에 대한 정서 반응은 개인마다 다르고, 설령 동일인이라 하더라도 때에 따라 다르다"고 말했습니다. 물론, 그는 색에 대해 '질서' '친근성' '동류성' '명료성' 등의 원칙도 주장했지만, 이렇게 이론을 정리하는 색채학자도 색의 조합이 주는 느낌과 감정, 개인의 기호 등은 지극히 주관적이라고 말했으니 컬러 조합에 있어 지나치게 원칙과 법칙을 고수하진 마세요. 그보다는 더 많은 이미지를 머릿속에 넣으면서 컬러를 바라보는 눈을 만들어 주세요. 그리고 자신만의 개성을 살려 컬러를 자유롭게 조합해 보세요.

[원 포인트 컬러]

톤온톤과 톤인톤을 통해 은은한 매칭을 살펴보았다면 지금부터는 강렬한 매칭 방법인 '원 포인트 컬러'를 살펴볼까 합니다. 말 그대로 특정한 하나의 컬러를 전체 컬러 조합에 포인트로 구성하는 것으로, 코디에선 자신이 강조하고 싶은 아이템에 포인트 컬러를 적용하면 좋습니다.

'원 포인트 컬러'는 보통 위의 컬러 팔레트처럼 차분한 컬러들 사이에 시선을 집중시키는 자극적인 컬러를 매치합니다. 하지만 꼭 위의 레드처럼 짙은 컬러만 포인트 컬러로 지정할 필요는 없어요. 어둡고 짙은 컬러들로 구성된 코디라면 오히려 가볍고 밝은 컬러가 포인트 컬러가 될 수 있으니까요.

아래는 '원 포인트 컬러'를 활용해 신발에 시선을 집중시킨 코디셋입니다. 한쪽으로 시선을 집중시킨다는 것은 다른 쪽으로 가는 시선을 빼앗는 것으로도 볼 수 있죠? 이 점을 활용하면 원하는 부분은 부각시키고 드러내길 원치 않는 부분은 감출 수 있어요. 가령 하체가 통통하고 다리가 짧아 고민이라면 아래 코디셋처럼 신발을 통해 시선이 아래로 향하게 하는 것이 불리하게 작용할 수 있지요. 오히려 바지와 신발은 최대한 차분하고 어두운 컬러로 맞춘 뒤 상의나 아우터에 포인트 컬러를 적용시켜 시선을 위로 끌어올리는 것이 훨씬 유리해요.

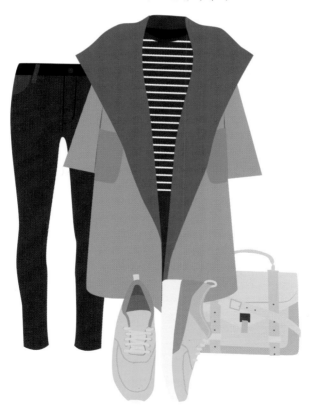

[컬러 블럭]

'컬러 블럭'은 비교적 강렬한 느낌의 컬러들을 비슷한 비율로 구성한 매칭으로 지금까지 소개한 여러 컬러 조합 중에 난이도가 가장 높습니다. 특히 매 시즌 달라지는 컬러 트렌드에 영향을 많이 받아서 어떤 컬러들이 컬러 블럭에 적합하다는 정답은 없어요. 트렌드, 계절, 스타일링에 따라 매 시즌 새로운 컬러 블럭이 주목 받고 있습니다.

컬러 블럭은 존재감이 큰 조합으로 가을, 겨울보단 톡톡 튀고 에너지가 넘치는 봄, 여름 시즌에 더 활용하기 좋은 매칭 방법입니다. 따라서 컬러를 조합할 때 SS시즌에 선호도가 높은 컬러들로 구성하되 전체 코디에서 세 가지 컬러 이상은 배치하지 않는 것이 좋습니다.

컬러 블럭은 앞서 본 '원 포인트 컬러'처럼 특정 아이템에 시선을 집중 시키는 것이 아닌 코디 전체가 눈에 들어오는 조합이니 가급적 다른 액 세서리는 배제하고 코디 자체에 집중할 수 있도록 스타일링하세요. 컬 러 블럭 자체가 엄청난 포인트가 되기 때문에 반짝이는 액세서리나 화 려한 메이크업, 헤어 연출은 자칫 과해질 수 있으니 컬러 이외의 요소는 최대한 간결하게 가는 것이 좋습니다.

컬러에
센스 더하기

지금까지 살펴본 각 컬러별 특징과 조합법을 바탕으로 해서 약간의 응
용력을 발휘하면 더 매력적인 스타일을 완성할 수 있어요. 컬러를 어떻
게 활용하면 좋을지 좀 더 알아보겠습니다. 지금까지 탄탄히 쌓아 올린
컬러력에 센스까지 총 동원해서 두 배는 더 예쁜 스타일링을 완성해 보
자고요!

[날씬한 컬러 매칭]

컬러는 따뜻하거나 차가운 느낌을 주기도 하지만 팽창되어 보이거나 축
소되어 보이게 하는 특성도 있어요. 대체로 따뜻한 계열의 웜 톤 컬러들은
팽창, 차가운 계열의 쿨 톤 컬러들은 축소 효과가 있습니다. 중성색은 색
의 밝음과 짙음 정도에 따라 때로는 팽창, 때로는 축소의 느낌을 줍니다.

사실 컬러의 밝음 정도도 쿨, 웜에 뒤지지 않을 정도로
팽창·축소 효과에 있어 큰 역할을 합니다. 컬러가 밝을
수록 팽창되어 보이며 어두울수록 축소되어 보입니다.
즉, 최고의 축소 컬러는 차갑고 어두운 컬러, 반대로 최
고의 팽창 컬러는 따뜻하고 밝은 컬러가 되겠죠!

이쯤 하면 벌써 눈치 채셨겠죠? 색의 팽창과 축소의 효
과를 활용하면 조금 더 날씬해 보이는 코디를 할 수 있
다는 것! 날씬해 보이고 싶은 부분에 차갑고 어두운 컬
러를 매치하면 적어도 -5kg은 감량한 듯한 효과를 볼
수 있어요! 그렇다면 과연 '날씬한 컬러 매칭'을 어떻게
코디에 적용시킬 수 있는지 코디셋을 통해 확인해 보겠
습니다.

1) 상비(상체 비만)를 위한 컬러 매칭

하체에 비해 상체가 통통한 체형은 짙은 컬러 상의나 외투를 착용하는 것이 좋아요. 만약 쿨 톤이 잘 받는 타입이라면 짙은 블루, 진청 데님 컬러, 네이비 등의 축소 컬러를 활용하면 문제없지만 피부가 웜 톤이라 푸른 계열이 잘 받지 않는다면 차선책이 필요하겠죠?

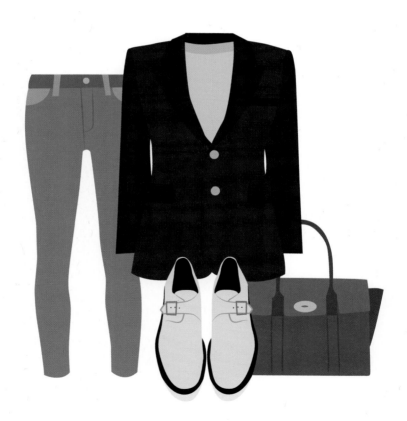

퍼스널 컬러가 웜 톤인 상비형이 컬러를 활용한 '날씬 코디'에서 아마 가장 많은 어려움을 겪을 텐데요. 사실 쿨(축소), 웜(팽창)보다 더 중요한 것이 색의 밝음과 어두움 정도를 나타내는 '명도'입니다. 예를 들어 밝은 파스텔 블루(쿨 톤)와 짙은 버건디(웜 톤) 중 더 날씬해 보이는 컬러를 고르라면 짙은 버건디입니다. 이렇듯 쿨 톤이라고 모두 축소되어 보이는 것은 아닙니다. 반대로 웜 톤이라고 모두 팽창되어 보이지 않고요. 만약 두 컬러가 같은 명도라면 쿨 톤이 더 축소되어 보이는 것은 맞지만 다른 명도라면 쿨, 웜이 아닌 명도를 더 신경 써서 체크해 보세요.

명도의 중요성은 동일한 조건에서 컬러만 다르게 구성한 다음 페이지의 두 코디셋을 통해 더 정확히 확인할 수 있습니다. 왼쪽은 쿨 톤이지만 밝은 컬러의 재킷을 선택했고, 오른쪽은 웜 톤이지만 어두운 컬러의 재킷을 골랐어요. 오른쪽의 어두운 재킷 코디가 훨씬 더 상체가 축소되어 보이는 것을 느끼실 수 있죠? 이처럼 색의 팽창과 축소 효과에서 '쿨 톤=축소, 웜 톤=팽창'과 같은 이론적 접근이 때로는 무의미할 수도 있다는 점을 염두에 두어야 합니다. 그래야 날씬해 보이겠다고 파스텔 블루를 선택하는 대참사를 막을 수 있어요!

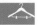
파스텔 블루 재킷의 코디셋

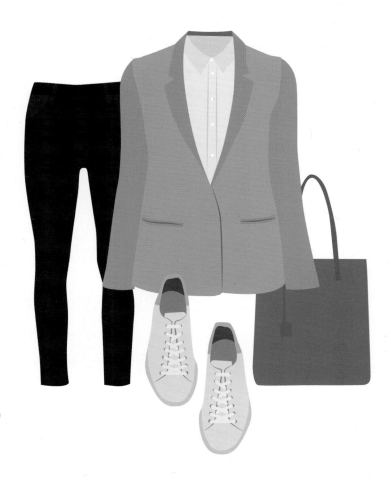

버건디 재킷의 코디셋

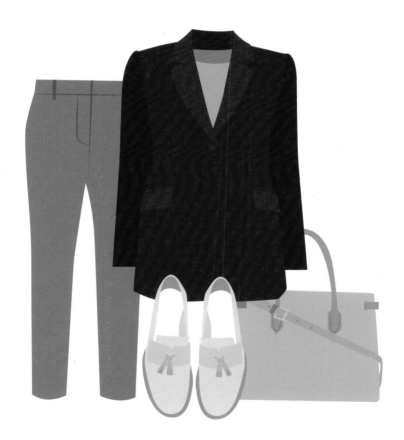

2) 하비(하체 비만)를 위한 컬러 매칭

하체가 유난히 통통한 하비형은 당연히 축소 효과가 있는 컬러를 하의에 매치하는 편이 좋겠죠! 다행인 것은 우리가 주로 착용하는 청바지나 스키니진이 쿨 톤이라는 점인데요. 앞서 별 5개를 줘도 아깝지 않을 꿀팁이었던 축소 효과에서 '명도'의 중요성이 청바지 선택에 있어서도 큰역할을 한답니다. 그래서 안타깝지만 청색이 제아무리 쿨 톤이라도 밝은 컬러의 청바지는 하비 체형에겐 추천하기 어렵습니다.

하비형에게 가장 추천하는 바지 컬러는 짙은 네이비나 짙은 청색이에요. 특히 청바지는 워싱이 들어가지 않은 소재를 선택하는 것이 무척 중요합니다. 워싱은 다리의 모양을 입체적으로 보이게 만들어요. 대부분의 하비형이 감추고 싶은 허벅지의 올록볼록한 느낌을 더 도드라지게만드니 워싱이 과하게 들어간 청바지는 피해 주세요.

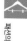

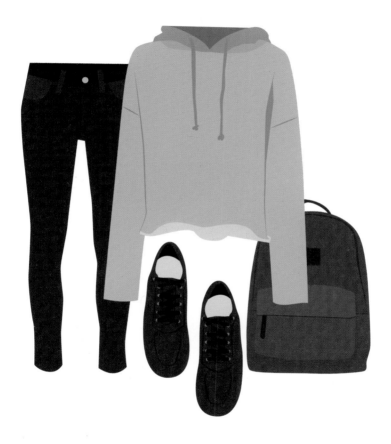

그렇다면 축소 효과를 극대화시킬 순 없을까요? 키 작은 사람이 혼자 있을 때보다 키 큰 사람과 함께 있을 때 더 작아 보이는 것처럼 축소 색은 팽창 색과 함께할 때 그 효과가 배가됩니다. 아래 두 코디셋은 동일 조건에서 상의의 컬러를 하나는 하의와 비슷하게, 다른 하나는 하의와 전혀 반대의 밝은 웜 톤을 매치했는데요. 오른쪽 웜 톤 상의 코디에서 확인할 수 있듯이 상대적으로 팽창 색과 함께한 축소 색이 그 효과가 더 크다는 것을 알 수 있습니다.

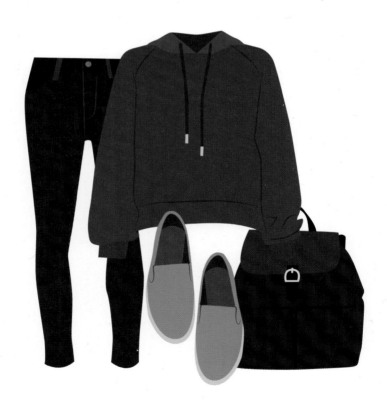

물론 상비, 하비가 아닌 전체적으로 통통한 체형이라면 어느 한쪽의 축소를 위해 다른 쪽을 팽창시켜 보이게 만드는 코디를 적극 추천하긴 힘듭니다. 다만 상체와 하체 중 한쪽에 유난히 살이 몰려 있는 체형이라면 이러한 효과를 활용해 균형을 맞출 수 있어요. 만약 반대로 통통해 보이고 싶은 부분이 있다면 팽창 색과 밝은 톤을 활용하면 되겠죠? 맵시 있는 스타일링에 있어 응용력은 필수! 원하는 스타일을 만들어 내기 위해 이론과 법칙을 때로는 정반대로 적용시킬 수 있는 경지에 이르게 되면 이제 중수 이상의 코디 레벨에 진입했다고 볼 수 있어요.

[패턴 안에서 컬러 뽑기]

다가가기 어려울 것 같았는데 막상 몇 마디 나눠 보면 전혀 다른 모습에 '오해했구나…'라는 생각을 하게 만드는 사람이 있습니다. 코디에도 그런 요소가 있는데요, 바로 '패턴'입니다. 우리는 패턴을 만나면 특유의 화려함과 복잡함에 어떻게 코디할지 지레 겁부터 먹지만 사실 패턴은 그렇게 다가가기 어려운 요소는 아니랍니다. 저는 패턴을 '오픈 북 테스트'와 같다고 생각해요. 이미 패턴 안에 컬러에 대한 답이 나와 있기 때문이죠. 우리는 그저 패턴을 펼쳐 보고, 그 안에 있는 하나의 컬러를 뽑아 코디에 적용시키면 그만입니다.

자, 여기 화려하고 복잡한 하나의 패턴이 있어요. 우리는 이 패턴에 어떠한 컬러들이 사용되었는지 체크하면 됩니다. 패턴에 들어간 컬러를 뽑아 오른쪽의 컬러 팔레트를 완성해 보았어요. 바로 이 팔레트가 해당 패턴과 함께하기 가장 좋은 컬러들로, 거의 완벽에 가까운 궁합을 자랑

합니다. 이해를 돕기 위해 패턴에서 컬러를 뽑은 예시를 몇 가지 더 보여 드릴게요.

패턴에서 컬러를 뽑는 방법은 특히 아래 코디처럼 패턴 원피스에 어울리는 니트나 카디건을 선택할 때 무척 유용합니다.

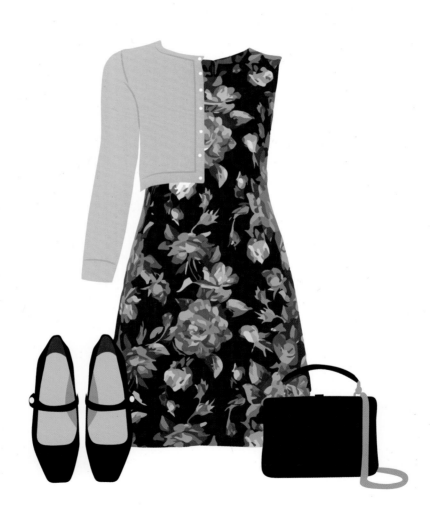

이 원피스의 패턴 안엔 다양한 컬러들이 존재하는데요. 그중 하나를 선택해 카디건에 적용한다면 어떠한 컬러라도 좋습니다. 패턴 원단은 이미 검증된 컬러 조합으로 제작되기 때문에 우선 믿을 수 있고, 설령 패턴이 다소 부족한 컬러 조합이라 할지라도 그 안에서 하나의 컬러를 뽑아 다른 아이템에 적용시키는 방법은 전체 코디에 통일감을 주기 때문에 99% 이상의 성공률을 보장합니다!

이렇게 패턴은 이미 함께 입을 다른 옷에 어떤 컬러를 매치해야 하는지 답을 알려 주고 있기 때문에 어려워할 대상이 아닙니다. 오히려 컬러에 어려움을 느끼는 초보 분들이 쉽게 접근할 수 있는 요소입니다.

옆의 코디셋을 보세요. 원피스의 패턴 안에 옅은 베이지, 짙은 베이지, 레드가 있지요? 이 중 어떤 컬러의 카디건을 입어도 모두 원피스에 잘 어울려요. 통일감을 높이려면 이 컬러들을 카디건, 신발, 가방 등의 아이템에 하나씩 적용시키는 것도 좋은 방법입니다.

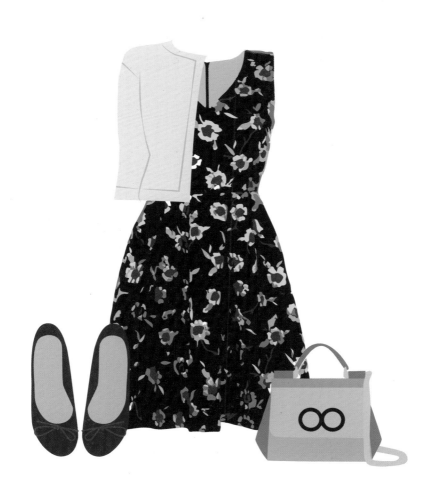

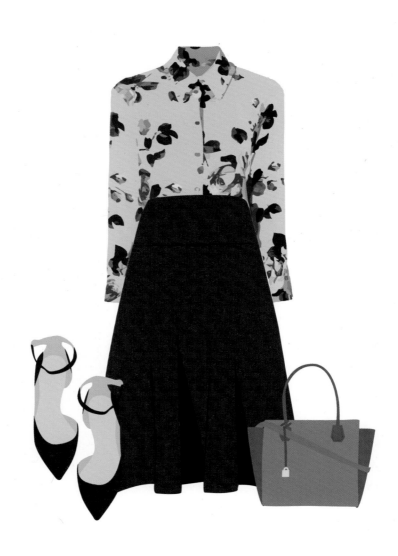

이번엔 블라우스의 패턴에 있는 브라운
과 네이비를 선택해 각각 스커트와 신발,
가방에 적용해 보았어요. 이러한 컬러 매
칭은 패턴을 더욱 돋보이게 만들어 준답
니다.

스커트의 패턴 컬러를 잘 파악하면 상의
의 컬러를 고르기가 훨씬 수월해집니다.
거꾸로 생각해 보면 상의의 컬러에 맞춰
적절한 패턴을 고를 수 있다는 건데요.
유난히 내 얼굴에 잘 받는 상의가 있다면
그 상의의 컬러가 패턴 속에 포함되어 있
는 스커트를 선택하면 좋겠죠! 옆에 보이
는 코디셋처럼요.

스타일링은 누가 얼마나 많은 법칙을 외
우고 있느냐가 아니라 단 하나의 법칙을
알더라도 얼마나 많이, 잘 응용할 수 있
느냐가 관건입니다.

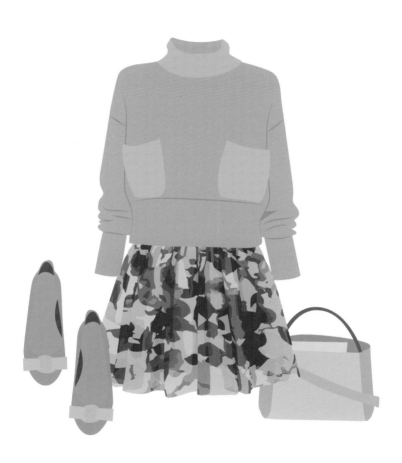

[성공률 99.9% 컬러 매칭]

아직 컬러 매칭이 어렵게 느껴진다면 여기 99.9%의 성공률을 자랑하는, '실패하는 것이 더 어려운 컬러 매칭'에 주목하세요. 사실 이제 어느 정도 컬러 감각이 생겼어도 머릿속에 떠오른 컬러와 꼭 맞는 아이템이 집에 있다고 장담할 수도 없고, 쇼핑을 한다고 해서 원하는 컬러가 매장에 반드시 있으란 법도 없습니다. 그래서 상황에 따라 차선책을 선택하거나 컬러 매칭을 다른 방식으로 시도해야 합니다. 그럴 때 융통성 있게 활용할 수 있도록 무조건 성공할 수 있는 컬러 매칭 방법을 더 소개해 드릴게요.

1) 모르겠으면 무채색이다

A라는 컬러에 어떤 컬러를 매치해야 하는지 도무지 모르겠다면 '기.승.전.무채색'을 떠올리세요. 무채색 중에서도 특히 회색은 함께해서 어색한 컬러가 단 하나도 없어요. 옆의 컬러 팔레트처럼 밝은 컬러엔 밝은 회색, 중간 톤엔 중간 회색, 짙은 톤엔 짙은 회색을 매치하면 세련미까지 겸비한 완벽에 가까운 조합을 이루게 됩니다.

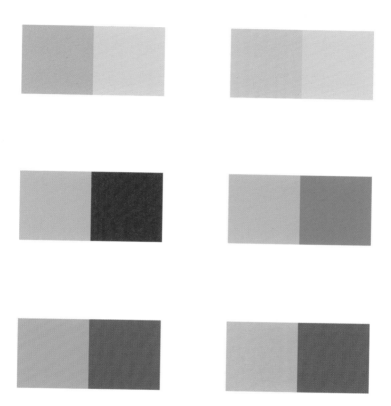

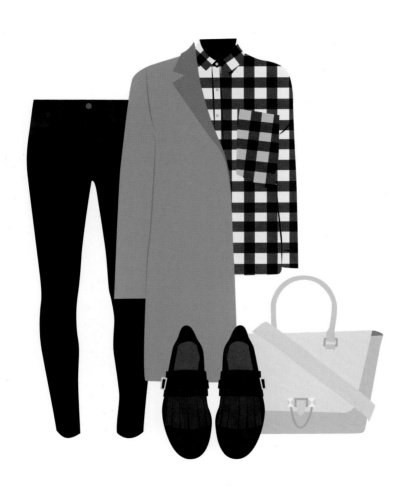

무채색은 심지어 무채색끼리의 조합도 꽤나 매력적인데
요. 무채색에서 가장 밝은 화이트와 가장 어두운 블랙은
세련됨과 클래식함의 상징이죠. 그리고 그 사이에 있는
수많은 회색 톤들을 활용해 때로는 또렷하게, 어떤 때는
은은하게 다양한 분위기를 연출할 수 있습니다. 이렇듯
무채색은 컬러로 보기 힘들지만 그 어떤 컬러보다 다채
로운 느낌을 만들어 낼 수 있는 위대한 존재인 셈이죠.

2) 하나의 톤온톤 + 회색

앞서 살펴본 '톤온톤' 컬러 매칭을 기억하시나요? 벌써 가물가물한 분들을 위해 다시 한 번 정리하자면 '톤온톤'은 특정 한 가지 계열의 컬러로 구성되었지만 그 밝기와 짙음 정도가 조금씩 다른 조합을 말해요. 이제 생각나시죠? 사실 '톤온톤'은 몇 가지 톤을 조합해도 모두 같은 계열의 컬러이기 때문에 한 개 컬러로 생각할 수 있으며, 무채색은 색으로 보지 않습니다. 즉, 하나의 '톤온톤'+무채색은 컬러의 수가 1+0=1과 같아 단 하나의 컬러로만 이뤄진 것과 다름없으니 절대 실패할 수 없는 조합입니다.

옆의 코디셋은 얼핏 보면 서너 개의 컬러를 활용한 것 같지만 베이지, 카멜색, 브라운으로 1개의 황색 계열 톤온톤과 무채색인 회색의 조합이죠. 결국은 하나의 컬러만 사용했다고 볼 수 있습니다. 따라서 컬러가 어려운 분들은 이러한 컬러 매칭에서 시작해 어울리는 컬러를 하나씩 차차 늘려 가는 것도 좋은 방법이에요!

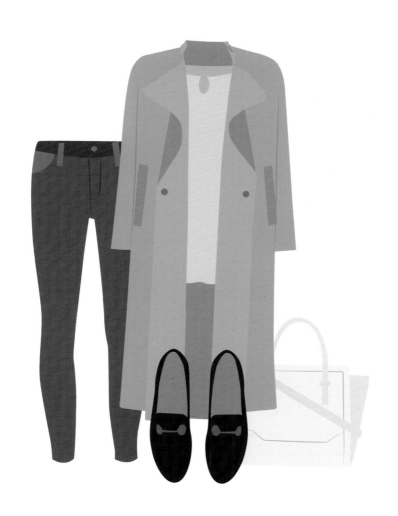

컬러, 고민 있습니다!

Q. 피부가 웜 톤인데 좋아하는 색은 쿨 톤이면 어쩌죠?

A. 얼굴과 가장 가까운 상의나 외투, 머플러는 피부 톤에 영향을 많이 받는 아이템이지만 바지, 신발, 가방처럼 얼굴과 거리가 먼 아이템은 피부 톤에 크게 영향을 받지 않습니다. 즉, 자신의 피부 톤과 반대되는 컬러를 사용하고 싶다면 최대한 얼굴에서 멀리 떨어진 곳에 위치한 아이템에 적용하는 게 좋습니다.

Q. 컬러 조합이 서툴러서 늘 비슷한 색만 입는 것 같아요. 어떻게 해야 다양한 컬러를 쉽게 즐길 수 있을까요?

A. 컬러 조합이 어색하게 느껴지는 데는 다양한 이유가 있는데요. 컬러 조합을 실제로 어색하게 한 경우도 있겠지만 일반적으론 자신에게 익숙하지 않은 새로운 컬러에 대한 본능적인 거부 반응인 경우가 많습니다. 컬러를 쉽게 즐기려면 우선 그 거부감을 줄여야 해요. 그러려면 너무 공격적으로 한 번에 여러 컬러에 도전하기보다 평소 입던 스타일을 기본으로 새로운 컬러를 적은 면적을 차지하는 소품부터 차근차근 더해 가는 것이 좋습니다. 핑크가 어려운 분들은 처음부터 핑크 스웨터에 도전하기보다 핑크 가방, 신발, 액세서리, 네일 컬러부터 시작해 보세요!

에디터의 꿀TIP

네일 컬러를 잘 활용하면 컬러 조합 능력치를 끌어올릴 수 있어요! 다양한 네일 컬러를 준비해 세 가지씩 묶어 조합해 보세요. 컬러들의 어울림 정도는 물론이고, 손톱 위에 컬러를 올렸을 때 내 손이 화사해 보이는지와 어두워 보이는지에 따라 퍼스널 컬러도 확인할 수 있답니다.

[호감 가는 컬러 조합]

특별한 이유는 모르겠지만 왠지 호감 가는 사람을 만났
을 때 우리는 '분위기가 참 좋다'라고 말합니다. 법칙과
이론으로 정의할 순 없지만 어딘지 모르게 매력적인 사
람이 있는 것처럼 컬러에도 더 호감 가고, 특별한 분위
기를 연출해 내는 조합이 존재합니다.

그런 조합은 호감 가는 이미지나 사진에서도 찾아낼 수
있는데요. 따뜻하고 포근함이 느껴지는 사진엔 어떤 컬
러가 사용되었는지, 산뜻하고 톡톡 튀는 이미지엔 어떤
컬러가 사용되었는지 살펴보세요. 이렇게 이미지 안에
서 컬러를 뽑는 연습을 통해 자신만의 호감 가는 컬러
차트를 만들 수 있어요.

우리에게 좋은 느낌을 주는 이미지를 보면서 특정 분위
기를 연출하려면 어떠한 컬러를 활용하면 좋은지 알아
보고, 코디엔 어떻게 적용할 수 있는지 확인해 볼까요?

따뜻하고 포근한 이미지에서 영감을 얻은 스타일링

사랑스럽고 로맨틱한 이미지에서 영감을 얻은 스타일링

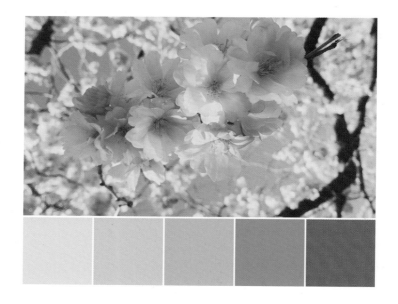

시원하고 청량한 이미지에서 영감을 얻은 스타일링

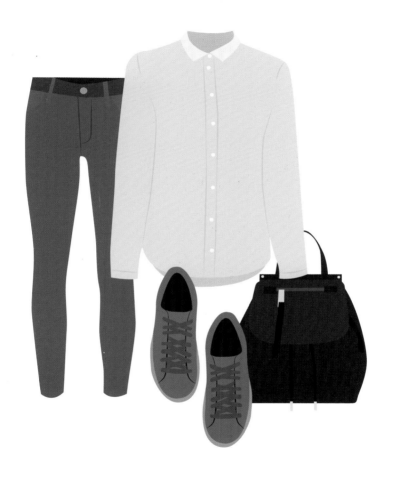

차분한 이미지에서 영감을 얻은 스타일링

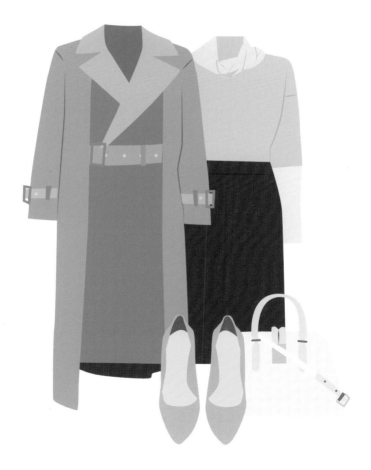

산뜻하고 싱그러운 이미지에서 영감을 얻은 스타일링

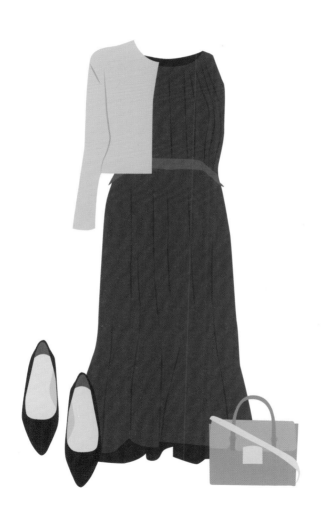

디테일
챙기기

센스는
T.P.O에서 시작된다

크게 드러나는 건 아니지만 은근히 스타일링을 빛나게 해 주는 MSG 같은 요소가 있습니다. 전 이것을 '디테일 챙기기'라고 부르는데요. 여러분들의 마음속에 강력히 자리 잡아 책을 덮었을 때 그 여운이 길게 남기를 바라는 마음으로 맨 마지막에 다루게 되었어요.

지금까지 멀리서 봤을 때 여러분들이 누구보다 빛날 수 있는 매력적인 스타일링 팁을 알려 드렸다면 이제부터는 가까이서 오래 지켜봤을 때에 발견할 수 있는 소소한 센스와 마음가짐, 태도 등을 다루려고 해요.

어찌 보면 해도 그만, 안 해도 그만이라고 생각할 수도 있지만 확실히 디테일까지 꼼꼼히 신경 쓴 스타일과, 단순히 보여지는 부분만 신경 쓴 스타일엔 큰 차이가 있습니다. 그럼 지금부터 잘 차려입은 차림에 어떤 MSG를 첨가해야 더 매력적인 '나'를 완성할 수 있을지 함께 살펴보겠습니다.

먼저 T.P.O부터 체크해 볼까요? 매력적인 룩(look)은 T.P.O에 맞게 적절히 착용했을 때 비로소 완성됩니다. T.P.O란 time(시간), place(장소), occasion(상황)의 이니셜을 딴 말로, 의복을 상황에 알맞게 착용하는 것을 의미합니다. 패션업계에선 마케팅 세분화 전략에 따라 크게 캐주얼 룩과 포멀 룩으로 나누지만 일상에선 이보다 훨씬 더 다양하게 T.P.O를 분류할 수 있습니다.

T.P.O에 따라 스타일링을 달리하는 것을 피곤한 일이나 쓸데없는 에너지 소비, 돈 낭비처럼 느낄 수도 있어요. 그럼에도 제가 T.P.O를 강조하는 이유는 그것이 단순히 개인의 '멋 내기'가 아닌 '타인에 대한 배려'를 의미하기 때문입니다.

앞서 소개했던 쇼핑 방법이나 스타일링 노하우, 컬러 매칭 등이 온전히 '나'를 위한 것이었다면 T.P.O에 맞게 옷을 입는다는 것은 나보단 나와 함께할 상대, 내가 있는 장소, 그 장소에 함께하는 사람들과의 공감을 위한 것이죠. 친구의 결혼식에 하얀 옷을 입지 않는 건 '오늘의 주인공인 신부를 더 돋보이게 해 주고 싶다'라는 사랑스런 마음 때문이며, 미팅 장소에 포멀한 수트를 갖춰 입는 것은 '내가 당신과의 시간을 이만큼 소중하게 생각합니다'라는 존중의 의미가 내재해 있습니다. 그렇기에 우리가 T.P.O에 맞게 옷을 착용한 사람에게 호감을 느끼고, 그렇지 못한 사람에게 불편한 마음을 갖는 것입니다. 즉, '옷'이 아니라 그 옷 안에 상대방을 배려하는 '마음'이 담겨 있는지 여부가 매력적인 사람으로 비쳐지는 중요한 요소가 되는 것이죠! 그러니 까다롭고 조금은 비합리적인 것처럼 보이더라도 스타일링에 있어 T.P.O를 지켜주는 자세가 필요합니다.

세상 모든 T.P.O를 다루기엔 일평생 T.P.O에 대한 책만 써도 부족할 테니 제일 대표적인 '오피셜 룩'과 '결혼식 하객 룩'을 이야기해 보겠습니다.

오피셜 룩

T.P.O의 가장 큰 분류는 데일리(daily, 일상적인)와 오피셜(official, 공식적인)입니다.

오피셜 룩은 주로 직장인들의 출근 룩이나 면접, 업무상의 미팅 시 착용하기 적절한 스타일입니다. 오피셜 룩은 전문성이 중시되기 때문에 편안함과 실용성보단 조금 불편하더라도 지적이고 격식을 차린 스타일로 코디하는 것이 좋습니다. 캐주얼 재킷보단 블레이저, 티셔츠보단 셔츠, 청바지보단 테일러드 팬츠가 적절하며, 전체적으로 업무 처리 능력이 우수해 보일 것 같은 분위기를 연출하는 것이 오피셜 룩의 핵심입니다.

영화 〈악마는 프라다를 입는다〉와 드라마 〈미생〉을 통해 미국과 한국 두 나라의 오피셜 룩에 대한 서로 다른 시각을 엿볼 수 있었는데요. 개인적으로 너무 흥미로웠던 장면이라 여러분들에게 꼭 소개하고 싶어요. 〈악마는 프라다를 입는다〉에선 까탈스럽기로 유명한 편집장 '미란다'가 로비에 도착했다는 소식이 들리자 직원들이 황급히 자신들의 옷차림을 점검합니다. 한 여직원은 신고 있던 편안한 신발을 벗어 던지고 높은 힐로 갈아 신습니다. 그런데 드라마 〈미생〉에선 전혀 다른 광경을 볼 수 있었습니다. 지각을 제일 싫어하는 상사를 둔 인물 '장백기'가 늦잠 잔 날 아침에 동료에게 도움을 청합니다. 부탁을 받은 동료는 마치 그가 이미 출근한 것처럼 꾸며 놓기 위해 자신의 수트를 벗어 장백기의 의자에 걸쳐 놓죠. 이 두 에피소드는 모두 직장인들이 자신들의 프로페셔널함에 오점을 남기지 않으려 필사적으로 노력하

는 모습을 보였다는 공통점이 있습니다. 다만 이를 표현하는 방식에 차이가 있었는데요. 한 사람은 불편함을 장착했고, 다른 한 사람은 불편함을 제거했다는 게 상당히 인상적이었습니다.

실제로 우리나라에선 출근하고 나면 편안한 슬리퍼로 갈아 신는 경우가 많은데 이는 '이제 편안한 몸으로 업무에 집중할 준비가 되었습니다'라는 것을 의미합니다. 반대로 미국에선 편안한 스니커즈로 출근한 뒤에 사무실에서 구두로 갈아 신는 경우가 많은데, 이는 '이제 프로페셔널한 모습으로 업무에 집중할 준비가 되었습니다'라는 것을 의미하죠. 물론 무엇이 맞고 틀리고는 없어요. 중요한 것은 어떠한 표현 방식을 따르건 오피셜 룩은 기본적으로 업무에 집중할 준비가 되었다는 것을 보여 줘야 한다는 것이죠. 여러분에게 있어 오피셜 룩은 어떤 의미를 지니는지 한번쯤 생각해 보는 것도 의미 있

지 않을까요?

최근 '오피셜 룩'은 점차적으로 편안해지는 것이 추세입니다. 완전한 '정장'을 강요하는 회사도 많이 줄었습니다. 또한 크리에이티브한 업종에 가까울수록 더 자유로운 스타일을 추구하는 경향이 커요. 스티브 잡스의 청바지와 스니커즈의 영향 때문인지 프레젠테이션이나 주요 브리핑이 있을 때도 편안한 옷차림을 선호하는 경우가 많아졌고요.

얼핏 생각하면 오피셜 룩이 편안한 쪽으로 변화할수록 스타일링이 더 쉬워질 것 같지만 그렇지는 않습니다. 사실 엄격한 규율보다 더 어려운 것이 약간의 자율성이 허락된 상태입니다. 자율성엔 창의력과 개성이 필요하기 때문이죠. 이럴 땐 적당히 갖춰 입은 느낌을 주면서도 편안함이 느껴지는 포멀과 데일리의 혼합형으로 스타일링하는 것이 가장 좋습니다.

가령 바지로 슬랙스를 착용했다면 상의는 편안한 니트를 매치한다거나, 몸에 꼭 맞는 블레이저를 착용했다면 안쪽엔 가벼운 티셔츠를 입을 수 있으며, 화려한 컬러를 입었다면 디자인은 깔끔하게 선택하는 등의 방식입니다. 혼합형 스타일링에서 중요한 것은 '무엇을 무엇과 매치했느냐'가 아니라 결과적으로 완성된 옷차림이 '어떠한 인상을 주느냐'입니다. 오피셜 룩은 이래야 한다는 법칙이 있는 건 아니지만 난잡하기보단 깔끔한, 화려하기보단 차분한, 로맨틱하기보단 스마트한 인상을 주는 것이 업무적인 면에 있어서 유리합니다. 옆의 혼합형 오피셜 룩 코디셋을 참고해서 여러분의 스타일링을 체크해 보세요.

혼합형 오피셜 룩 코디셋

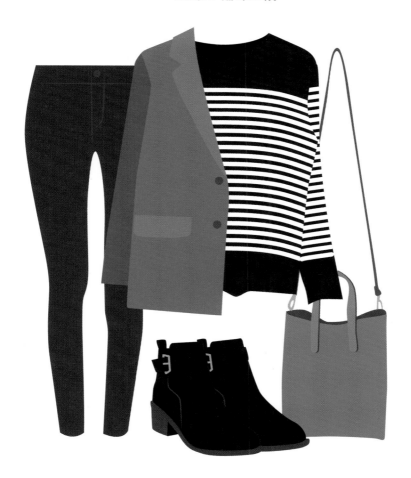

결혼식 하객 룩

결혼식 하객 룩도 오피셜 룩과 마찬가지로 포멀에서 데일리에 가깝게 변화하고 있지만 그럼에도 반드시 지켜야 하는 요소는 존재합니다. 가장 대표적인 것이 화이트 의상을 입지 않는 것이죠. 이건 하얀 웨딩드레스를 입는 신부가 돋보일 수 있도록 하는 '배려'의 의미입니다. 같은 뜻에서 과하게 화려한 액세서리나 노출이 심한 의상도 피하는 것이 좋겠죠. 화이트를 대체하기 좋은 컬러로는 연한 핑크나 베이지, 파스텔 블루등이 있으며 화이트 블라우스나 셔츠 위에 짙은 컬러의 카디건이나 재킷을 걸치는 정도는 괜찮습니다.

아이템에 있어선 일반적으로 원피스나 스커트를 주로 입지만 바지를 선택한다고 예의에 어긋나는 것은 아닙니다. 단, 슬랙스처럼 포멀한 디자인의 바지를 선택하는 것이 적절하며 헤짐 장식이나 워싱이 과하게 들어간 청바지나 반바지 등은 피하는 것이 좋습니다. 결론적으로 결혼식 하객 코디는 치마냐 바지냐의 문제가 아니라 '어떠한 태도와 분위기로 스타일링하느냐'가 가장 중요합니다.

'결혼식 하객 룩'은 말 그대로 결혼식에 초대 받은 '하객'의 입장이 반영되어야 의미가 있어요. 그날만큼은 어떠한 옷을 입더라도 결혼식의 주인공을 배려하는 마음이 밑바탕에 깔려 있어야 합니다. 따라서 '무엇을 입을까'의 고민보다 '피해야 할 아이템'을 체크하는 것이 좋겠습니다.

결혼식에서 피해야 할 아이템

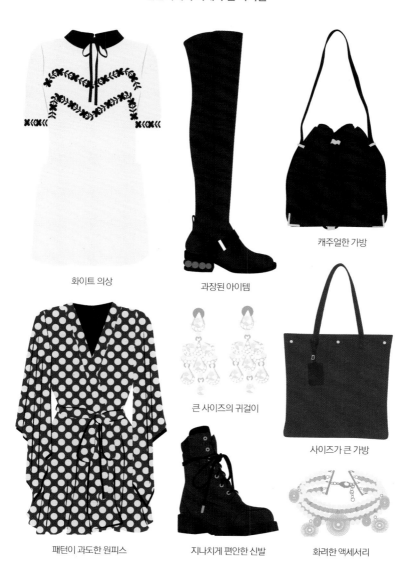

화이트 의상

과장된 아이템

캐주얼한 가방

패턴이 과도한 원피스

큰 사이즈의 귀걸이

사이즈가 큰 가방

지나치게 편안한 신발

화려한 액세서리

간과하기
쉬운 것들

'옷 입기'에만 너무 집중하다 보면 그보다 더 중요한 기본적인 요소를
놓치는 경우가 많은데 대표적인 것이 바로 속옷 선택과 발 관리입니다.
그런가 하면 아주 필수적인 요소는 아니지만 신경 쓰면 놀라운 효과를
볼 수 있는 것도 있는데요. 네일과 주얼리의 컬러 매칭이 그렇습니다.
이제부터 스타일링에 있어 '간과하기 쉬운 것들'을 알아보겠습니다.

속옷

옷을 입을 때 제일 먼저 우리들의 몸 위에 걸쳐지는 것은 바로 속옷입
니다. 속옷을 잘 받쳐 입는 것은 스타일링의 기본입니다. 특히 적절한
속옷 선택이 가장 중요한 경우는 하얀 바지처럼 밝고 타이트한 하의를
입었을 때입니다. 하의가 밝은 톤에 얇고 가벼운 소재라면 속옷의 컬러
는 피부 톤과 잘 어우러지는 '연한 베이지'가 가장 적절합니다. 하의가
타이트하게 붙는 핏이라면 봉제선이 드러나지 않는 '심리스'를 선택하

는 것이 중요해요! 비침 걱정을 덜어 주는 컬러로는 베이지, 옅은 회색 등이 있으며 화이트는 오히려 속옷 비침을 더욱 부각시킬 수 있으니 주의가 필요합니다.

브래지어는 비침이 있는 상의를 입을 때 특히 신경 써야 할 부분으로 특히 주로 봄에서 초여름 사이에 얇은 블라우스를 입을 때 주의해 주세요. 화이트 브래지어는 지나치게 '속옷'의 느낌이 강조되기 때문에 차라리 블랙을 선택하는 것이 적절합니다. 하지만 가장 무난하고 부담 없는 방법은 슬리브리스를 브래지어 위에 입는 것입니다. 슬리브리스는 브래지어 단독 착용 시와는 다르게 상의와 동일한 컬러를 선택하는 것이 좋습니다. 예를 들어 화이트 블라우스를 입을 때 브래지어만 단독으로 착용한다면 블랙으로, 슬리브리스를 겹쳐 입는다면 슬리브리스의 색은 화이트로 선택하는 것이 적절한 매칭입니다.

샌들과 발

여름 시즌에 샌들을 신을 때 발 관리는 필수입니다. 아무리 예쁜 샌들도 쩍쩍 갈라지는 뒤꿈치와 함께라면 볼품이 없겠죠. 조금 더 신경 쓴다면 페디큐어로 발끝까지 예쁘게 마무리해 주는 것도 좋습니다. 물론 이 정도야 선택 사항이지만 어쨌든 발의 각질 상태는 샌들을 착용하기 전에 꼭 한번 체크해 두는 것이 좋습니다.

네일 컬러

매일 다른 컬러의 옷을 입는 것처럼 네일 컬러도 쉽게 바꿀 수 있으면 얼마나 좋을까요. 안타깝게도 현실적으로 그러기는 힘드니 어떤 옷을 착용해도 무난히 어울리는 친화력 높은 네일 컬러를 선택해 봅시다! 가장 추천하는 컬러로는 베이지와 열은 인디 핑크 등의 '누디' 계열입니다. 투명, 회색, 블랙 등의 무채색도 활용도가 높습니다. 또한 열 손가락을 단일 컬러로 구성하지 않고 두 개에서 세 개 정도로 조합하는 것도 좋은 방법인데요. 중요한 것은 선택한 컬러들 간의 조화겠죠! 컬러 조합은 톤온톤, 톤인톤 중 한 가지로 선택해 구성하는 것이 좋아요. 톤온톤과 톤인톤이 기억나지 않는 분들은 챕터 3의 '은은하게, 때론 강렬하게' 편으로 휘리릭 넘어가서 복습해 보시길.

주얼리 컬러

서로 다른 아이템을 동일한 컬러로 맞춰 주는 일명 '깔 맞춤'은 시대에 따라 때로는 멋짐의 상징, 때로는 촌스러움의 상징이 되기도 해서 어느 것이 맞다! 라고 단정 지어 말하기 어려워요. 그럼에도 '깔 맞춤'이 꼭 필요한 부분이 있으니 그건 바로 '주얼리 컬러'입니다.

주얼리 컬러는 크게 골드와 실버로 나뉘는데, 착용한 아이템의 메탈릭 컬러들을 한 가지 계열로 통일하는 것이 훨씬 자연스럽고 세련된 옷차림을 완성합니다. 목걸이, 팔찌, 귀걸이를 모두 다 한꺼번에 착용하는 경우는 드물겠지만 가령 귀걸이와 팔찌를 함께 착용한다고 했을 때 이 둘의 메탈릭 컬러를 골드나 실버 한 가지로 통일해 주는 것이 좋아요. 메탈릭 컬러를 동일하게 맞춰 주는 것은 주얼리뿐만 아니라 가방, 신발 등에 들어간 버클, 스터드, 지퍼, 체인 등의 장식에도 동일하게 적용됩니다. 만약 가방의 지퍼가 골드라면 신발의 버클 장식도 골드로 하고, 거기에 주얼리를 매치할 때도 가급적 골드 톤을 선택해 주세요.

'집 밖에 나가기 전에 하나를 빼라'는 말이 있습니다. 부족한 편이 과한 것보다 차라리 낫다는 뜻입니다. 특히 그날 착용한 의상이 디자인이나 디테일, 컬러 등이 화려한 편에 속한다면 액세서리는 최소화하는 것이 좋아요. 어느 정도로 최소화해야 할지 모르겠다면 차라리 하지 않는 편이 낫습니다.

소소한 소품
스타일링 팁

밋밋한 룩에 포인트가 되어 주는 다양한 소품들. 그중에서도 양말, 모자, 머플러는 기능적인 면이 뛰어나 유행과 상관없이 즐길 수 있는 필수 아이템입니다. 늘 함께하기에 대수롭지 않게 여길 수도 있지만 이러한 작은 센스들이 모여 맵시 있는 옷차림을 완성할 수 있으니 앞으로 소개해 드릴 가장 기본적인 팁 몇 가지는 꼭 기억해 주세요!

양말

양말 코디에서 가장 중요한 건 양말의 컬러를 잘 선택하는 것입니다. 맨다리에 양말을 신을 땐 신발과 양말의 컬러를 잘 조합하면 좋은데요. 이 둘이 너무 동떨어지지 않고 자연스럽게 연결될 수 있도록 비슷한 '톤'으로 맞춰 주는 것이 양말을 예쁘게 신을 수 있는 방법입니다.

물론 하얀 스니커즈에 검은 양말을 매치해 극과 극의 조합을 선보이는

경우도 있지만 양말 코디가 어렵게 느껴지거나 다리가 짧아 보이는 것이 걱정인 초보자라면 신발과 양말의 컬러를 동떨어지지 않게 최대한 비슷하게 맞춰 주는 것이 좋아요. 맨다리가 아닌 레깅스(또는 스타킹)에 양말을 매치할 땐 레깅스와 신발의 컬러를 양말이 잘 연결시켜 주면 좋아요. 이때 레깅스와 신발이 어떠한 컬러라도 자연스럽게 연결할 수 있는 건 이번에도 역시 '회색'입니다.

특히 너무 밝지도, 어둡지도 않은 중간 톤의 회색 양말을 하나쯤 갖고 있으면 특별히 컬러 조합을 고민하지 않아도 다양한 컬러의 신발과 레깅스 등에 언제든지 자유롭게 신을 수 있어요.

① 다리가 길어 보이는 양말 매칭

다리가 길어 보이려면 양말의 컬러가 다리를 단절시켜 보이지 않도록 하는 것이 중요합니다. 즉, 맨다리엔 다리 색과 비슷한 옅은 베이지 양말을 착용하는 것이 좋고, 타이즈나 레깅스에 착용할 땐 이들과 양말을 같거나 거의 비슷한 컬러로 선택하세요.

레깅스와 비슷한 컬러의 양말 매칭　　　　　레깅스와 전혀 다른 컬러의 양말 매칭

② 다리 라인을 보정해 주는 양말 매칭

양말의 색이 짙고 어두워질수록 발목은 더 가녀려 보이고 상대적으로 종아리는 도드라져 보입니다. 이 성질을 잘 활용하면 다리 라인을 보정할 수 있어요. 다리가 굴곡 없이 일자로 떨어진다면 짙은 컬러의 양말을 매치해 발목을 가늘어 보이게 연출할 수 있으며, 반대로 발목에 비해 종아리가 탄탄하다면 밝은 컬러의 양말로 발목을 커버해 굴곡을 완화할 수 있겠죠!

종아리가 가늘어 보이는 양말 매칭

발목이 가늘어 보이는 양말 매칭

머플러

머플러 역시 컬러 선택을 잘 해야 하지만 외투와 코디 스타일에 맞게 적절한 소재와 디자인을 선택하는 것도 상당히 중요합니다. 짜임이 굵직하고 부피가 큰 머플러는 캐주얼 룩에 잘 어울립니다. 코트보다는 점퍼에, 스탠더드 핏보단 루즈 핏에 더 알맞은 아이템입니다.

반대로 부피가 작고 평평한 짜임이거나 짜임 자체가 없는 심플한 디자인의 머플러는 스탠더드 핏이나 코트에 잘 어울립니다. 전체적인 분위기가 차분하고 클래식한 스타일에 더 적합한 아이템입니다.

컬러는 머플러와 가장 가까운 곳에 위치한 외투와의 조합을 신경 써 주세요. 머플러에만 적용되는 컬러 매칭이 따로 있는 건 아니니 앞서 익힌 방법들을 떠올려 적절한 컬러를 선택해 보세요!

데일리 룩에 어울리는 머플러

포멀 룩에 어울리는 머플러

모자

모자는 그 종류가 정말 다양한 만큼 스타일에 맞게 적절
한 모자를 고르는 것이 중요합니다. 크게는 챙이 앞부분
에 달린 캡(Cap)과 머리 전체를 두르는 해트(Hat)로 나
눌 수 있지만 이외에도 버킷 해트, 라피아 해트, 니트 소
재의 비니 등 다양한 종류가 있으니 각각의 모자가 어떠
한 스타일링에 더 잘 어울리는지 옆의 그림과 태그를 통
해 체크해 보세요.

볼 캡

#캐주얼 #스포티 #데일리

스냅백

#캐주얼 #스포티 #힙합

선바이저

#스포티 #야외 활동

버킷 해트

#90년대 #복고 #빈티지

라피아 해트

#바캉스 #여름 #에스닉

소프트 해트(중절모)

#클래식 #레트로

베레모

#레트로 #믹스매치

니트 비니

#캐주얼 #데일리

헤어, 메이크업
& 에티튜드

'옷 사러 갈 땐 반드시 예쁘게 화장하고 가야 한다'는 말이 있는데요. 이건 점원이 혹시라도 추레한 모습에 홀대할까 봐 하는 말이 아닙니다. 어떤 옷을 입더라도 헤어, 메이크업이 부족하면 피팅룸 앞에 서 있는 내가 그렇게 못나 보일 수가 없기 때문이죠. '패션의 완성은 얼굴'이라는 말이 있지만 그 얼굴을 완성하는 것이 헤어와 메이크업이니 매력적인 스타일링에 있어 이 둘은 빠질 수 없는 중요한 요소입니다.

단순히 예뻐 보이는 메이크업을 넘어 그날의 룩에 맞게 콘셉트에 변화를 준다면 더욱 좋겠지만 사실 대부분의 여성들이 자신에게 유독 잘 어울리는 고정된 메이크업 취향을 갖고 있기 때문에 뷰티 크리에이터처럼 자유자재로 그날의 룩에 따라 콘셉트를 달리하기엔 다소 무리가 있습니다. 따라서 메이크업의 전반적인 틀을 180도 바꾸려 하지 말고 로맨틱한 코디엔 부드러운 아치형 눈썹을 그린다거나 다소 밋밋한 코디

엔 산뜻한 립 컬러로 포인트를 줘 보세요. 몇 가지 요소에만 작은 변화를 시도해도 큰 효과를 볼 수 있습니다.

특히 헤어 스타일링은 상의의 디자인에 따라 달리하는 것이 좋은데요. 상체 쪽에 디테일이 많이 들어갔거나 실루엣이 풍성한 경우 무게 중심이 위로 쏠리기 때문에 헤어는 가급적 업 스타일로 연출해 상체가 무거워 보이지 않게 균형을 맞춰 주는 것이 좋습니다. 반대로 디테일이 적고 타이트한 핏의 상의를 매치했을 경우엔 단발 스타일 또는 머리를 풀어서 풍성하게 연출하는 것이 좋습니다.

멋진 코디에 헤어, 메이크업까지 완성했다면 그에 맞는 '에티튜드'로 완벽한 마무리를 할 수 있어요. '포즈(pose)'와는 다른 의미로 '에티튜드(attitude)'는 태도나 자세, 몸가짐 정도로 해석되며 이는 꼭 레드 카펫을 밟는 셀럽에게만 필요한 요소는 아닙니다. 스타일을 입은 당신을 하나의 멋진 메인 요리라고 한다면 에티튜드는 그 위에 올라갈 소스와 같아요. 멋진 소스 하나로 요리 전체를 훌륭하게 만들 수 있듯 스타일링과 콘셉트에 알맞은 적절한 태도와 자세가 여러분을 더 매력적으로 만들어 줄 거예요! 늘 보이시하고 발랄했지만 클래식한 블랙 드레스에 스틸레토 힐을 신은 날만큼은 누구보다 도도하고 우아한 태도를 유지해 보는 건 어떨까요.

Q. 인터넷 쇼핑을 잘하는 노하우가 있을까요?

A. 제가 포스트 채널이나 SNS에 올리는 데일리 룩이 대부분 인터넷 쇼핑몰 제품인 걸 알고 정말 많이 하셨던 질문이에요. 책에서 실패를 줄일 수 있는 방법을 소개했지만 사실 많은 실패와 교환, 환불을 거쳐야 자신만의 노하우가 생기는 것 같아요. 생각보다 많은 분들이 교환이나 환불을 번거로워하는데요. 몇 번의 실패로 안 입는 옷들이 집에 쌓이게 되면 인터넷 쇼핑 자체를 기피하게 되고 점점 더 인터넷 쇼핑이 어려워진다고 생각해요. 모델이 유난히 앉아 있거나 제품을 가리는 포즈를 많이 취하면 조심해야 한다는 등의 사소한 주의사항이 있긴 하지만 결국 이론보다 더 중요한 건 실전입니다. 여러분들이 직접 많이 사 보고 '아, 이런 옷은 주의해야 하는구나'라고 스스로 팁을 얻는 것이 더 도움이 되지 않을까요.

Q. 전 서구형 체형이라 바지를 허리에 맞추면 허벅지와 골반이 작고, 골반에 맞추면 허리가 너무 커서 고민인데요. 저 같은 체형은 바지를 어디서 사야 하나요?

A. 사실 국내에서 쉽게 구매할 수 있는 바지들은 대부분 동양인 체형에 맞게 제작되었기 때문에 허리가 잘록하고 엉덩이가 볼륨 있는 서구형 체형의 분들은 맞는 바지를 찾는 게 정말 어렵습니다. 이 경우 인터넷 쇼핑몰이나 로드샵, 국내 패션 브랜드보다 해외로 눈을 돌리는 것이 좋은데요. 가장 쉽게 접할 수 있는 건 해외 SPA 브랜드 제품입니다. 쇼핑 예산이 충분하다면 해외 청바지 브랜드를 이용하시는 것도 괜찮습니다.

Q. 피부가 웜 톤이라 따뜻한 색 옷이 잘 받는데요. 이런 색은 입었을 때 원래 몸보다 통통해 보일까 봐 걱정이에요. 화사한 색을 날씬해 보이게 입는 방법은 없을까요?

A. 웜 컬러라고 꼭 부해 보이는 건 아닙니다. 물론 차가운 색은 축소, 따뜻한 색은 팽창되어 보이는 건 맞지만 웜 톤 중에도 짙고 또렷한 색은 어설프게 밝은 쿨 톤보다 오히려 축소되어 보이는 경우도 있어요. 가령 웜 톤 중 딸기우유색이라 불리는 밝은 파스텔 핑크는 자신의 몸보다 더 통통해 보이게 할 확률이 높지만 아주 짙은 체리 핑크나 비비드 핑크라면 어설픈 쿨 톤인 파스텔 블루보다 훨씬 더 날씬해 보이게 합니다.

Q. 패알못이라 코디가 너무 어려운데요. 하구 님은 스타일링을 배운 적이 있나요?

A. 코디법을 소개하면 가끔 "이런 건 대체 어디서 배우셨나요?"라며 진지하게 묻는 분들이 있는데요. 사실 디자인을 전공한 건 맞지만 패션디자인을 전공한 건 아니에요. 또 패션 웹진에서 칼럼을 7년 정도 썼지만 그 전에 패션 관련 직종에서 일했던 경험이 있는 것도 아니고요. 단지 패션에 대한 관심이 많았기 때문에 많은 스타일링을 보고 관찰했다는 점이 코디를 어려워하는 분들과 유일하게 다른 부분이 아

닌가 싶어요. 물론 패션 에디터로 일하게 되면서 필요에 의해 패션 서적으로 따로 공부하기도 했지만 이러한 이론적 학습이 스타일링의 스킬을 단번에 높여 준다고 생각하진 않습니다. 오히려 한 권의 책보다 한 장의 멋진 스타일링 사진이 더 많은 영감을 주며, 이러한 이미지들을 많이 보고 '이 룩이 왜 멋질까?' 하고 곰곰이 생각해 보는 자세가 진짜 코디법을 배우는 방법이 아닐까 싶어요!

Q. 매일 옷을 입을 때마다 정신 없이 막 고르게 되는 것 같아요. 어떤 생각으로 옷을 골라야 잘 입을 수 있을지 궁금해요. 에디터 님은 옷을 고를 때 제일 처음 무슨 생각을 하시나요?

A. 전 그날 가장 입고 싶은 옷이나 패션 아이템 하나를 먼저 생각해요. 그리고 거기에 맞게 다른 아이템들을 하나씩 대입합니다. 가령, 오늘 산 예쁜 신발을 내일 꼭 신고 싶다면 우선 그 신발을 필수 아이템으로 고정하고, 그다음 신발과 가장 가까운 곳에 위치한 하의를, 하의에 잘 맞는 상의를, 마지막으로 상·하의에 어울리는 외투를 착용합니다. 백지 상태에서 갑자기 코디 전체를 딱! 떠올리는 것보다 이렇게 한 가지를 정해 놓고 입을 옷을 연쇄적으로 고르는 편이 훨씬 수월하답니다.

 editor HAGU ● epilogue

만약 제가 지금까지 알려 드린 모든 정보를 '그냥 잊어라'라고 한다면 얼마나 당황스러울까요. 그런데 그 당황스러운 말을 지금 하려고 합니다.

패션 콘텐츠 제작자로 지내다 보면 코디법에 대한 질문을 받고 답하는 일이 숨 쉬고 물 마시는 것처럼 일상이 되어 버리죠. 세상에 존재하는 사람 수 만큼 존재하는 제각기 다른 체형과 피부 톤을 모두 다룰 순 없기에 최대한 어느 한쪽으로 치우치지 않도록 되도록 평균적인 사람을 대상으로 한 일반적인 이론과 원칙에 입각한 내용을 소개하고 있어요. 하지만 이게 누구에게나 100% 적용되는 완벽한 원칙일 순 없습니다. 그래서 때로는 어떤 이론이 나에게 맞기도 하고 틀리기도 합니다.

패션은 사람을 다루는 영역이고 스타일링은 그 사람을 더 매력적으로 보일 수 있게 도와주는 도구일 뿐입니다. 그래서 전 여러분들이 너무 틀에 얽매이지 않았으면 좋겠어요. 요즘은 가끔 '옷'이 '사람' 위에 있는 게 아닌가 하는 아쉬움이 들곤 하는데요. 분명한 건 옷은 나를 빛나게 해 줄 여러 도구 중 하나일 뿐이며(물론 너무나 유용하고 멋진 도구이지만) 빛나는 주체는 '옷'이 아닌 '나 자신'이 되어야 한다는 것입니다. 그러니 원칙과 법칙으로 차곡차곡 쌓아 놓은 정글짐 안에 나 자신을 가두지 말고 그 위에서 조금 더 편안하고 자유롭게 놀면서 자신만의 스타일을 찾아보세요.

책을 마치며

처음 출판 제의를 받았을 때도 그랬고, 심지어 책이 99% 이상 완성되었을 시점에도 내 이름으로 된 책이 나온다는 사실이 믿기지 않았습니다, 감사한 분들에게 전할 말을 고심하는 지금에야 비로소 실감이 나네요.

가장 먼저 '패션 에디터 하구'를 인기 에디터로 만들어 준 일등공신! 우리 포스트 팔로워, 거지쇼핑바 회원들께 감사드립니다. 앞으로도 여러분들의 쇼핑이 보다 값진 탕진이 될 수 있도록 옆에서 소곤소곤 친근하게 조력하는 왕초가 되어 볼게요!

그리고 책 시작부터 끝까지 정말 편안한 마음으로 글을 써 내려갈 수 있도록 배려해 주시고 예쁜 책 만들어 주신 뜨인돌 출판사 분들과 디자이너 님에게 감사드립니다.

에디터 하구의 글이 사랑 받는 이유는 단순히 예쁜 코디를 소개하는 것을 넘어 그것이 '왜 예뻐 보이는지' 원리까지 설명해 줬기 때문인 것 같아요. 부족한 저의 디자인 감각을 잘 키워 주신 두 분의 은사, 최인숙 교수님, 윤영두 교수님께도 깊은 감사를 전합니다.

지금쯤 '뭐야! 내 얘기 없어?'라며 어리둥절해하고 있을 우리 가족. 말로 다 할 수 없을 정도로 무한 감사하며, 늘 격려와 응원을 아끼지 않는 베프 숙경, 영주도 항상 고마워!

마지막으로, 강아지의 모습으로 내게 찾아온 사랑하는 우리 딸 봄봄과- 아롱이, 토리, 아미도 평생 잊지 않을게- 인생 전부를 나에게 선물로 준 사랑하는 남편 재환에게 이 책을 바칩니다.

패션 에디터 하구의 코디 제안

초판 1쇄 펴냄 2017년 11월 3일
6쇄 펴냄 2023년 8월 18일

지은이 김혜정

펴낸이 고영은 박미숙
펴낸곳 뜨인돌출판(주) | **출판등록** 1994.10.11.(제406-251002011000185호)
주소 10881 경기도 파주시 회동길 337-9
홈페이지 www.ddstone.com | **블로그** blog.naver.com/ddstone1994
페이스북 www.facebook.com/ddstone1994 | **인스타그램** @ddstone_books
대표전화 02-337-5252 | **팩스** 031-947-5868

ISBN 978-89-5807-665-0 03600